KB013717

빛깔있는 책들 101-1

짚문화

글, 사진 / 인병선

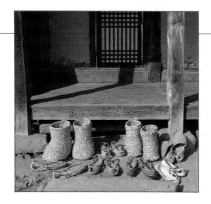

대원사

인병선 ————————

평남 용강 출생으로 서울대학교 문리
대 철학과를 이수하였다. 민학회 회원
으로 활동하고 있으며, 시집 「들풀이
되어라」를 내놓았다.

짚문화

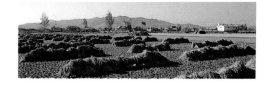

사진으로 보는 짚문화

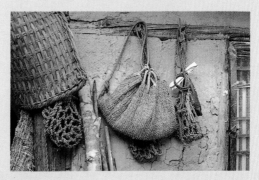

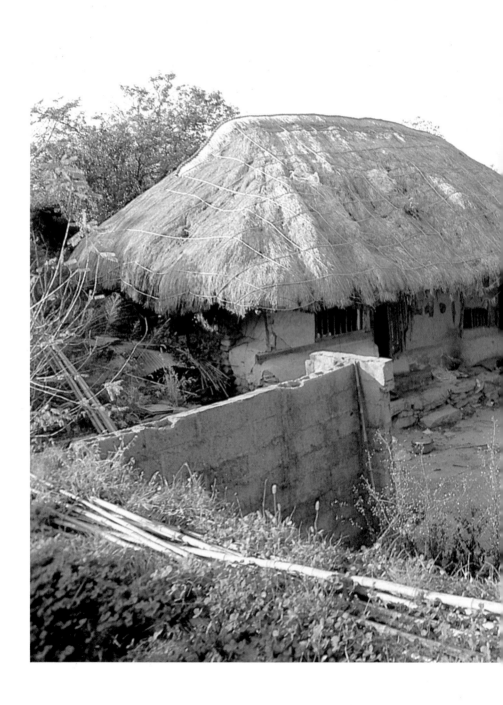

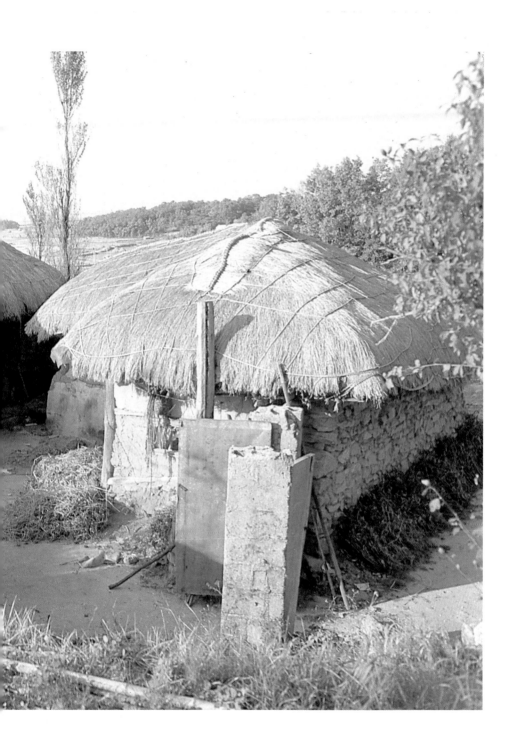

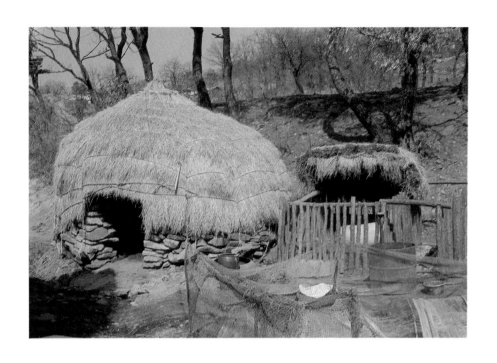

초가지붕　갈대나 새, 볏짚 등을 재료로 해서 이었던 초가지붕은 여러 가지 불합리성으로 지금은 대부분이 현대식 지붕으로 개량되었다. 연륜과 예전의 향취를 은은히 담은 채 이처럼 간간이 남아 있는 잔존물들이 소박한 역사를 이야기해 준다.(앞)
변소와 돼지우리　경기 강화에 있는 이 둘은 그 용도나 성질상, 다소 거리를 둔 집 뒤쪽 마당에 같이 배치되어 있다.(위)

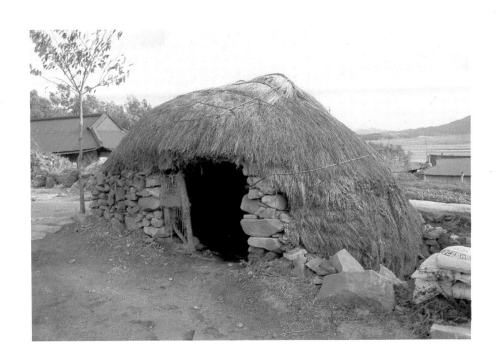

변소 강화도에 있는, 원시 움집의 형태를 그대로 간직한 이 변소는 뒤쪽의 양철지붕이
나 옆에 있는 화학 비료 부대 등 오늘날의 산업화된 문명 생활에 떠밀려 곧 사라질
것 같은 안타까움마저 준다.

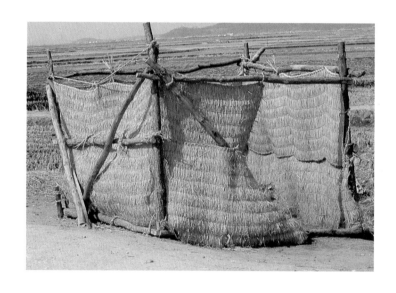

두엄간 두엄이나 재를 모아 놓고 울을 쳐서 보관하였다가 거름으로 쓴다. 다수확을 목적으로 흙에 영양을 보충하여 땅을 기름지게 하는 농경 생활의 일면을 볼 수 있다.

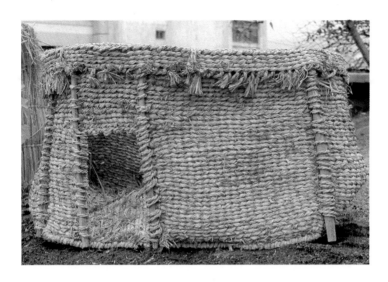

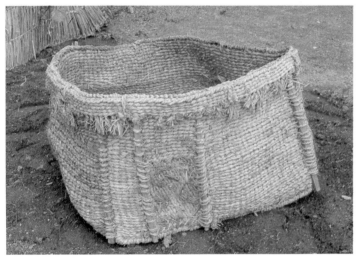

돼지우리 새끼돼지를 따로 키우기 위하여 짚으로 엮어 만든 것이다. 아기를 키우듯 어린 것에 대한 특별한 사랑과 세심한 배려가 새끼돼지에게까지 미친 섬세한 손길을 잘 엿볼 수 있는 짚 제품이다.

볏단 수확이 끝난 늦가을 들녘의 황량함을 여기저기 널려 있는 볏단들이 잘 메꿔 주고 있어 한결 여유있어 보인다.

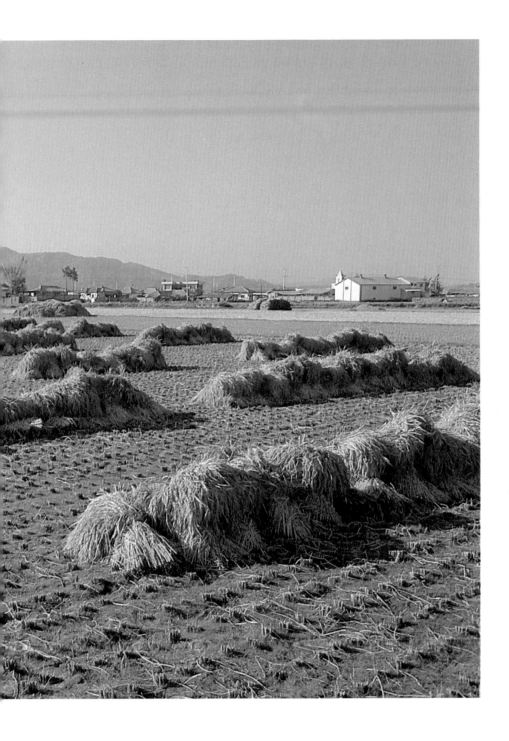

짚가리 알곡을 떨어 낸 짚을 가려놓은 것을 짚가리라 하는데 지방마다 독특한 모습으로 쌓여진다. 강화도에 있는 낟가리(위)와 경기도 안성 지방의 짚가리(아래)

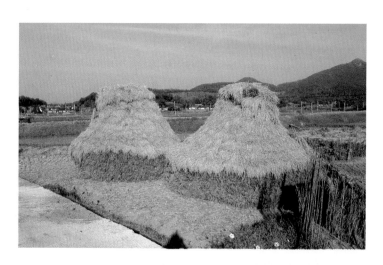

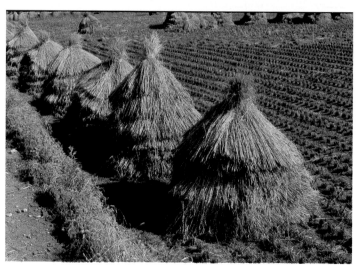

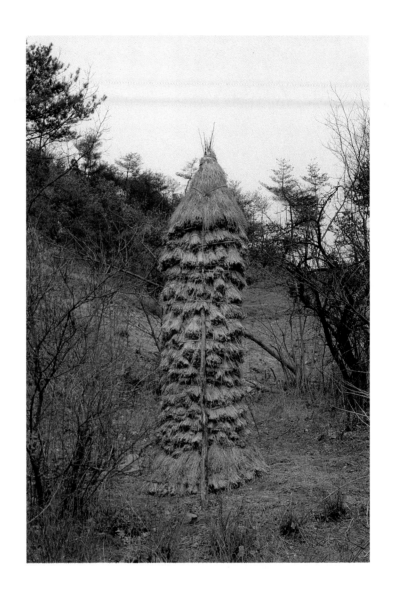

짚가리 강원도 홍천 농가에 세워진, 흡사 불탑을 연상시키게 하는 이 기묘한 모양의
짚가리는 가운데에 서 있는 감나무를 얼지 않게 하기 위한 것이다.

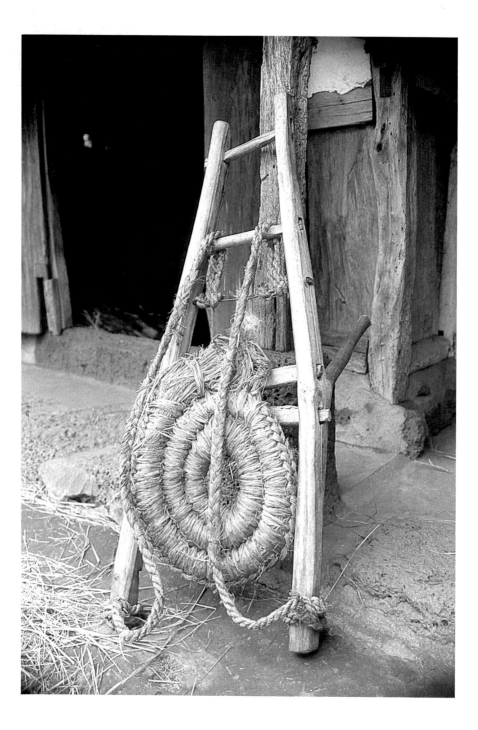

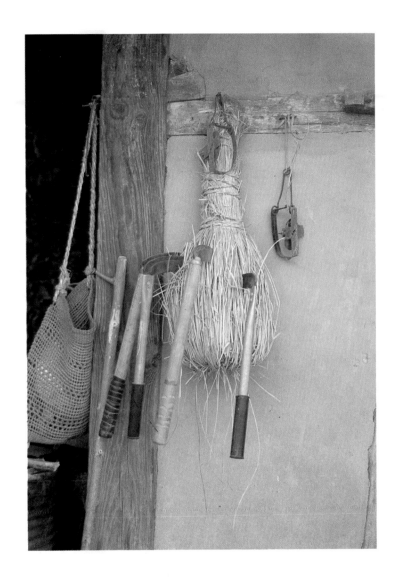

지게 등태 모양이 매우 특이한 제주도의 지게이다. 두트레방석 모양으로 두툼하고
둥글게 엮어서 무거운 짐을 편하게 질 수 있도록 했다.(왼쪽)
낫꽂이 아무 데나 방치해 두면 다칠 염려가 있는 날카로운 낫은 벼 베기가 끝나면
이렇게 낫꽂이에 꽂아 안전하게 보관했다.(오른쪽)

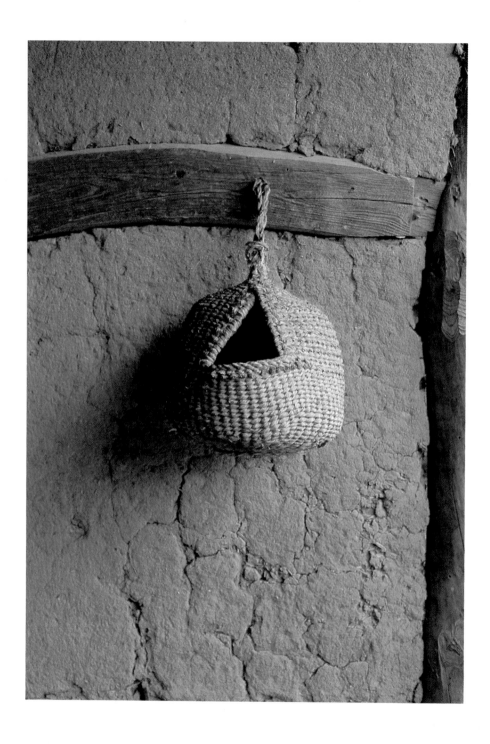

계란바구니 주로 전라도 지방에서 많이 썼던 것으로 깨지기 쉬운 계란을 담아 놓는
데 사용했다.(왼쪽)
　왕골과 비사리를 섞어 엮은 계란바구니로 간편한 덮개가 달려 있다.(아래 왼쪽)
　주둥이가 달린 병 모양의 계란바구니로 옆에 구멍을 내어서 물건을 넣고 빼기 편하게
하였다.(아래 오른쪽)

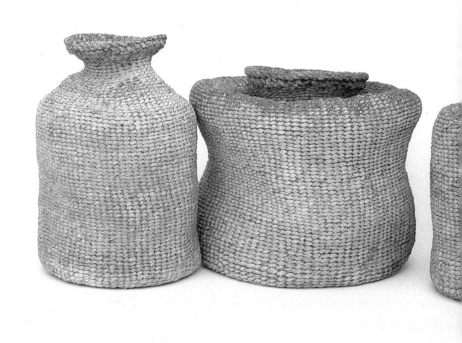

종다래끼 이듬해에 쓸 종자를 담아 보관하는 것으로서 농가에서는 아주 중요한 역할을 하는 짚 제품이다. 삼형제처럼 나란히 놓인 모습이 정겹다.(왼쪽)
종자나 비료를 담아 어깨에 메고 뿌리는 데 쓰이는 것으로 종다래끼의 일종이다.(오른쪽)

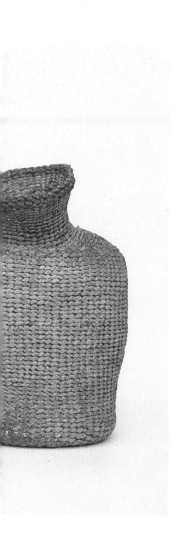

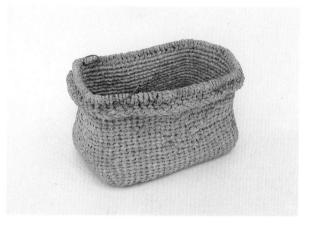

종다래끼 끈을 만들어 걸어 놓고 쓰기 편하게 한 모양으로, 만든 이의 꼼꼼한 손길을 느낄 수 있다.(왼쪽 위)
비슷한 모양으로 하나는 작게 하나는 크게 만들어 용도에 맞게 사용했다.(왼쪽 아래)
허리에 차고 씨를 뿌리거나 씨앗을 담아 걸어 놓기도 했던 다양한 용도의 종다래끼이다.(오른쪽)

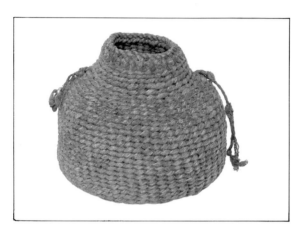

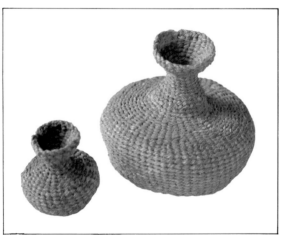

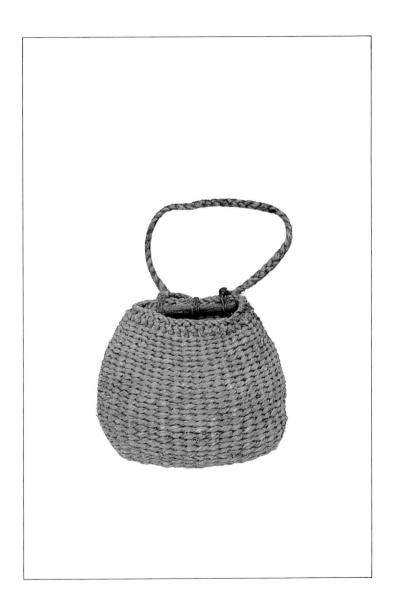

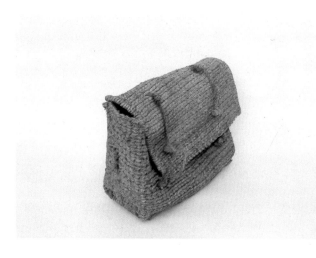

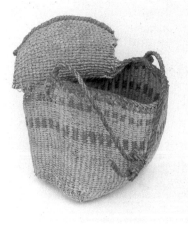

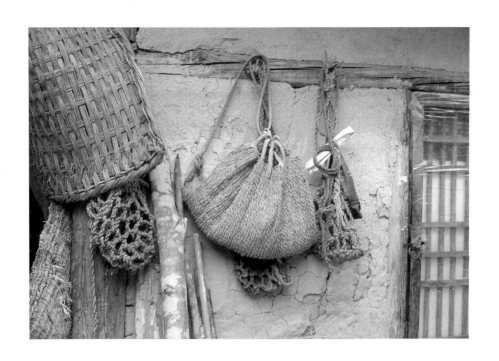

연장망태 대부분의 짚 제품들이 둥글게 엮어 만들었던 것과는 달리 책가방처럼 사각형
으로 만들어진 특이한 형태이다.(왼쪽 위)
끈을 달아 놓아서 매달기 좋게 만든 연장망태(왼쪽 아래)
짚으로 만든 여러 종류의 망태기들이 황토벽에 걸려 있다. 풋풋한 인상을 풍기는
황토벽과 창호지 문, 짚 제품들이 서로 조화를 이루어 농촌 생활의 소박함을 운치
있게 보여주고 있다.(오른쪽)

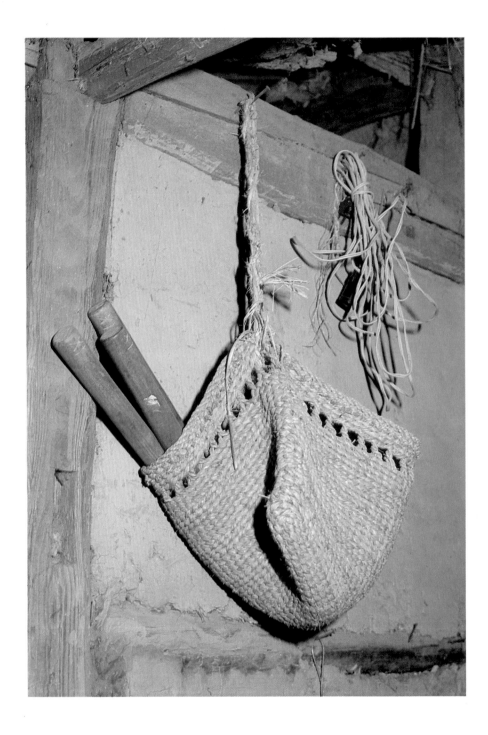

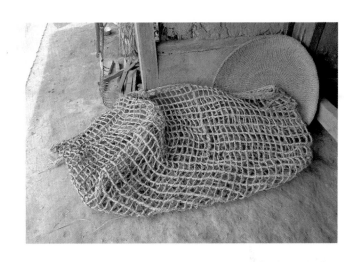

낫망태 낫이 한쪽에 몰려 있어도 균형을 잘 유지한 채 헛간 한구석에 매달려 있다.
(왼쪽)

나무망태 그물 모양으로 매우 크게 짠 이 망태기는 가랑잎 따위의 땔나무를 담는 데
쓰인다.(오른쪽 위)

신골망태 짚신 삼을 때 쓰는 신골을 담아 놓는 망태기로 복주머니처럼 작고 예쁜 모양
이다.(오른쪽 아래)

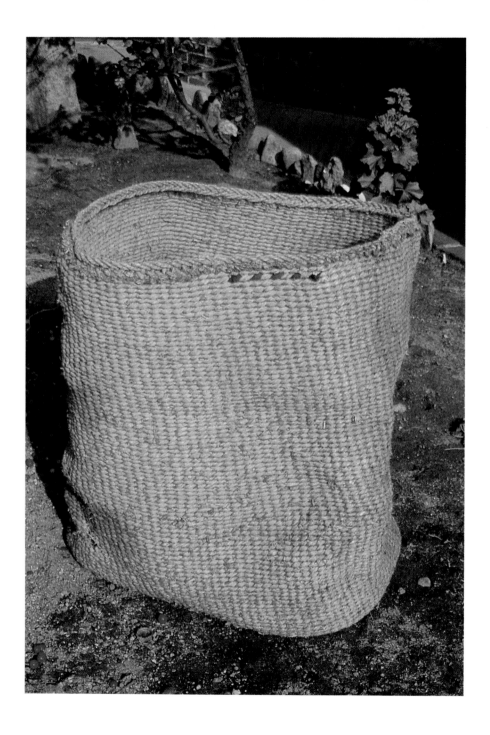

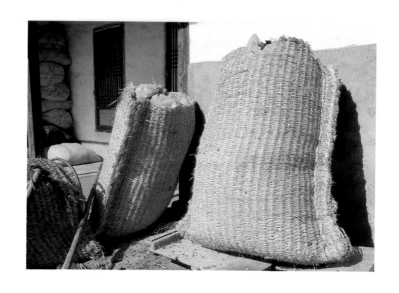

먹서리 먹대기라고도 불리우는 이 먹서리는 섬과 함께 곡물을 담는 데 쓰였던 용구이다.(왼쪽)

쌀가마니 섬이나 먹서리 대신 일제시대에 기계로 대량 생산하던 것이다. 역사가 짧은 이 쌀가마도 요즘은 비닐 부대에 밀려 서서히 사라져 가고 있다.(오른쪽)

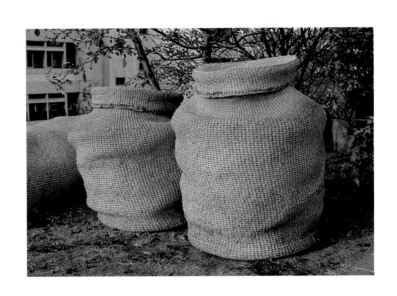

짚독　콩이나 쌀 등 곡식을 담던 커다란 독이다. 작은 것은 두 섬 들이이며 큰 것은
세 섬 들이이다.(왼쪽)
　　겹으로 엮어 뚜껑까지 해 덮은 독이다. 습기가 차지 않고 부숭부숭해 곡물을 보관하
기에 안성맞춤이었다.(오른쪽)

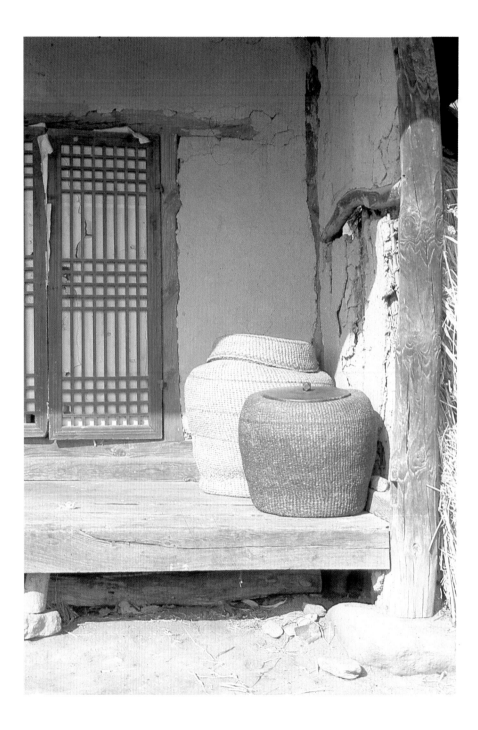

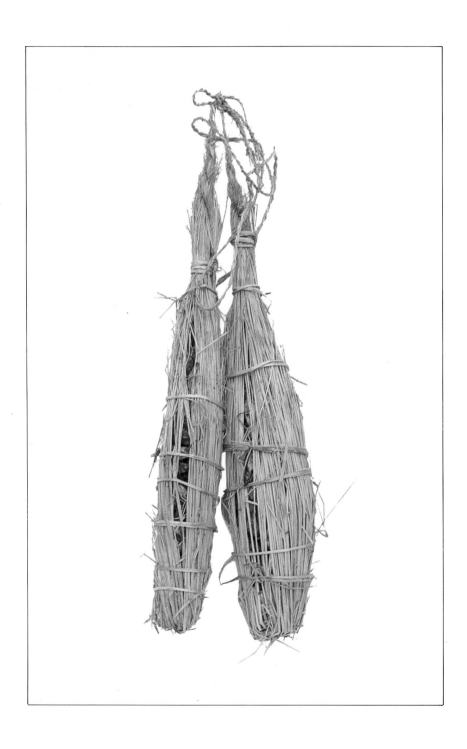

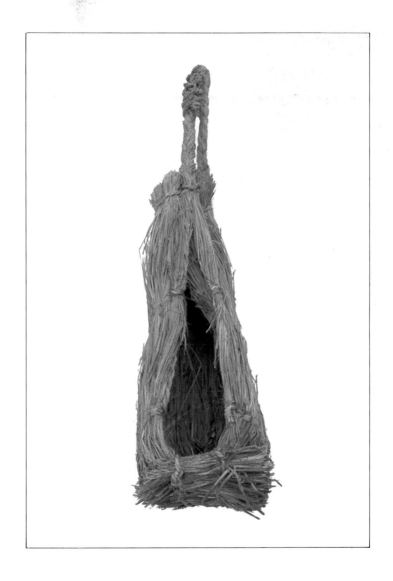

씨오쟁이 이듬해 농사를 위해 씨앗으로 쓰일 고추를 보관하던 용구로 "굶어 죽어도 씨오쟁이만은 베고 죽어라"라는 속담도 있듯이 농경생활에서 매우 중요했던 것이다.(왼쪽)
짚을 군데군데 엮어 단순하게 만든 이 씨오쟁이는 씨앗을 넣고 짚이나 종이 따위로 앞을 막아 걸어 놓고 보관했다.(오른쪽)

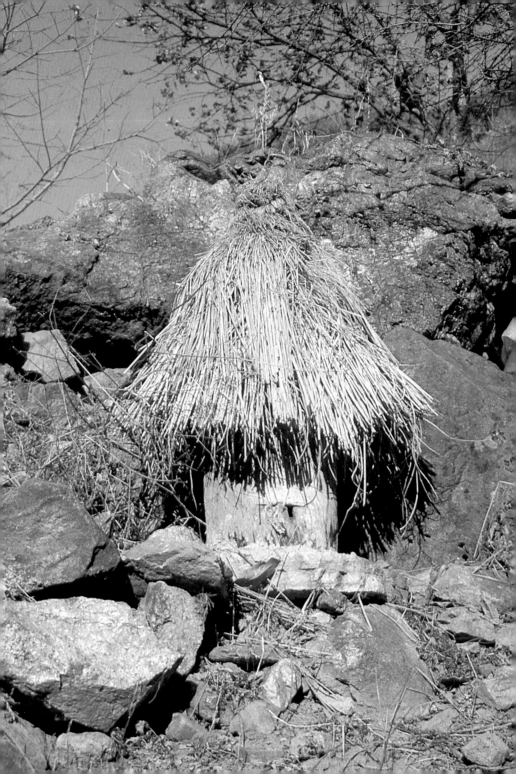

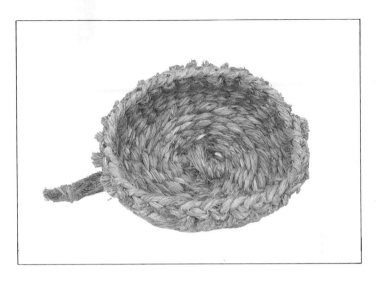

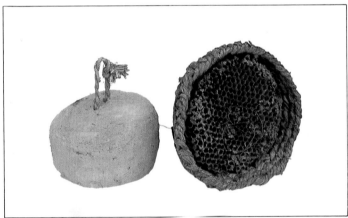

주저리 짚을 모아 대충 엮어서 투박하게 만들어 벌통을 덮어 놓았다. 큰 바위와 푸른
　하늘의 뒷배경이 한층 운치를 더해 준다.(왼쪽)
벌멍덕 재래식 벌통 위를 덮는 데 쓰인 용구이다.(오른쪽 위)
　왼쪽 것처럼 진흙을 발라 놓아 벌들이 안에 집을 짓도록 해 놓았다.(오른쪽 아래)

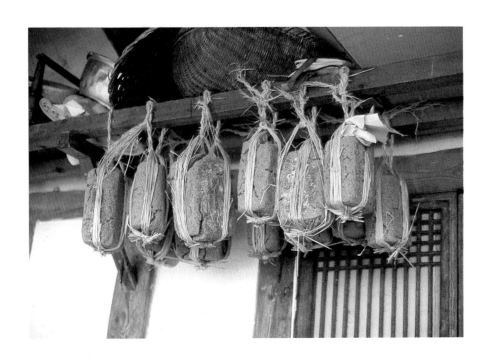

메주끈 어느 집에서나 볼 수 있는 메주들이 천장에 여러 개 매달려 있다. 여기서도 짚은 큰 몫을 담당하고 있다.(왼쪽 위)
메주틀 메주박기라고도 불리우는 이 틀은 중부 이북에서 주로 쓰인 것으로 낡은 체틀에 새끼로 감은 것이다.(왼쪽 아래)
　　파묻은 김장독에 흙이 들어가지 않도록 짚을 둥글게 해서 군데군데 엮어 놓았다.(오른쪽)

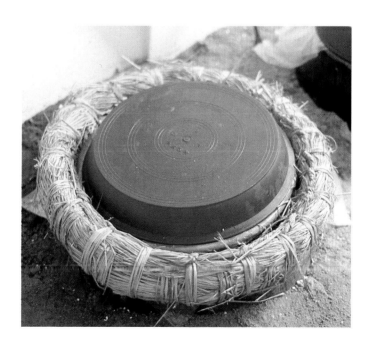

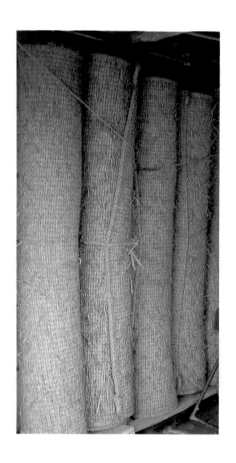

멍석 경기도 화성 지방 한 농가의 헛간에 있는 멍석이다. 정돈되어 세워진 커다란
멍석들의 위용에서 완성시키는 데 들인 많은 노력과 정성을 짐작할 수 있다.(왼쪽)
비사리로 복(福)자를 짜 넣은 경기도 안성 지방에 있는 멍석 (오른쪽 위)
 해어진 멍석은 사진에서처럼 이렇게 기워서 썼다. 해진 물건을 기워서 다시 쓰는
알뜰함은 현대인이 잃어버린 부분이다.(오른쪽 아래)

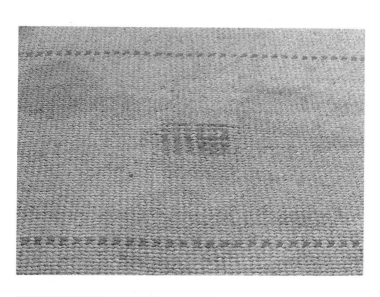

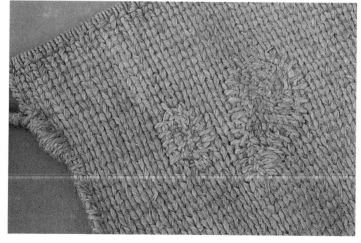

도래방석 비사리로 동심원의 무늬를 넣은 커다란 방석이다. 둥근 원의 퍼져나가는 모양이 변화를 주면서도 시원스럽게 보인다.

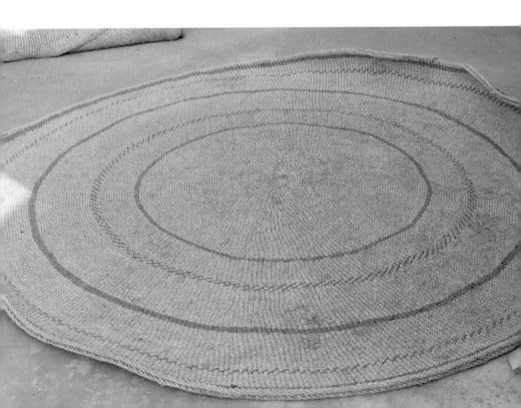

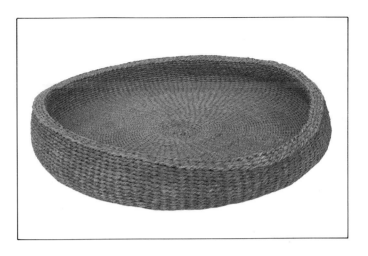

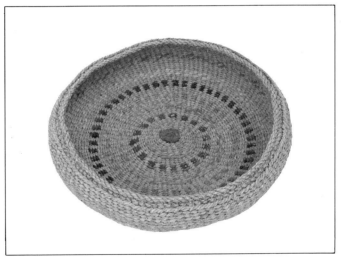

맷방석 가운데에 맷돌을 앉히고 콩이며 쌀을 갈던 농가의 필수품이었다. 갯가에 나는 자오락을 거두어다 겹으로 짠 것으로 수십 년간 써도 끄떡없을 만큼 튼튼해 보인다. (위)

여러 가지 색의 헝겊을 섞어 엮은 맷방석이다. 다채로운 색의 원무늬가 단조로움을 덜어 주는 예쁜 모양의 맷방석이다.(아래)

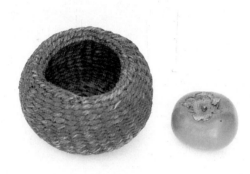

먹둥구미 담배 따위의 작은 일상용품을 담아 놓았던, 방 안에서 주로 쓰이는 조그마한 용기였다.(왼쪽)
울을 조금 높이 엮은 먹둥구미이다. 날줄은 짚을 썼고 씨줄은 왕골속을 써서 만들었다.(오른쪽 위)
짚과 비사리를 섞어서 단순하고 산뜻한 무늬를 놓은 먹둥구미로 경쾌한 느낌을 준다.(오른쪽 아래)

42

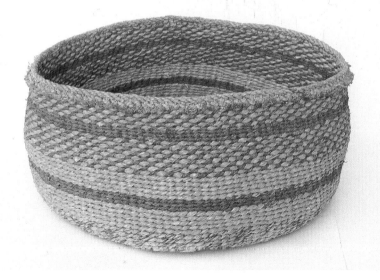

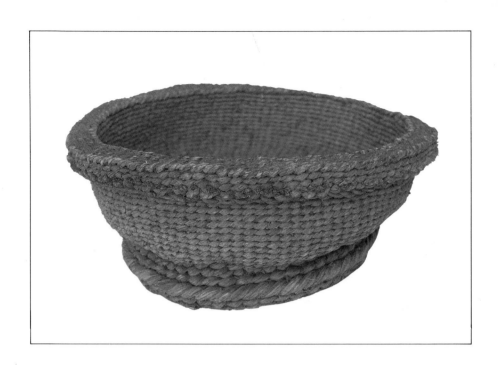

멱둥구미 밑바닥을 편편하고 두껍게 하여 안정감을 주며 중후한 느낌의 특이한 모양
을 하고 있다.(위쪽)

방석 부엌일을 할 때 깔고 앉는 방석들로서 솜씨에 따라, 지방에 따라 모양을 달리한
다. 크기는 높이가 기껏해야 5센티미터, 지름이 30센티미터 정도이다.(오른쪽)

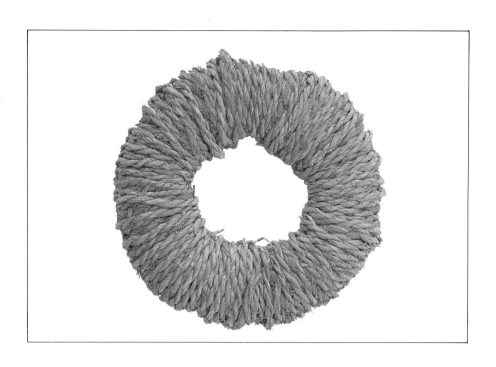

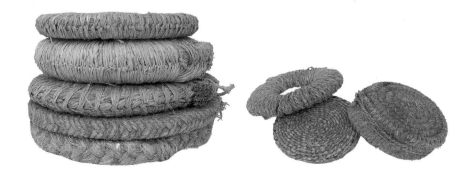

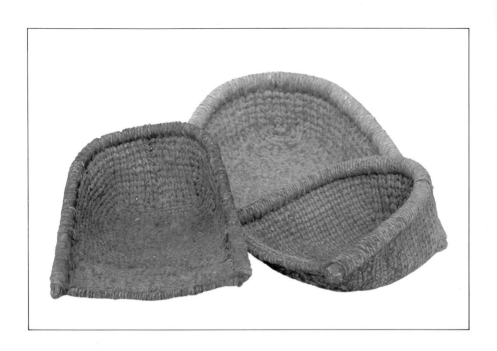

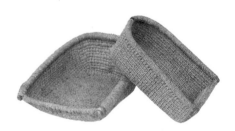

삼태기 일반적으로 민가에서 널리 쓰였던 용구이다. 색이 검은 것으로 보아 재를 퍼담던 삼태기였던 듯하다.(위)
둥구미 삼태기 모양을 한 둥구미로, 쓸어 담는 것보다 담아 놓는 데 주로 쓰인 것이다.(아래)

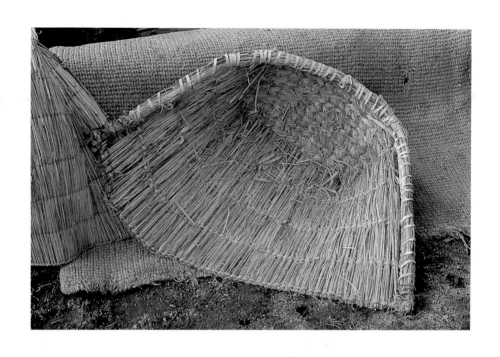

삼태기　강화도 지방에 있는 이 삼태기는 갈대로 엮어 짠 것이다. 짚으로 촘촘하게
엮어 짠 것보다는 다소 허술해 보인다.

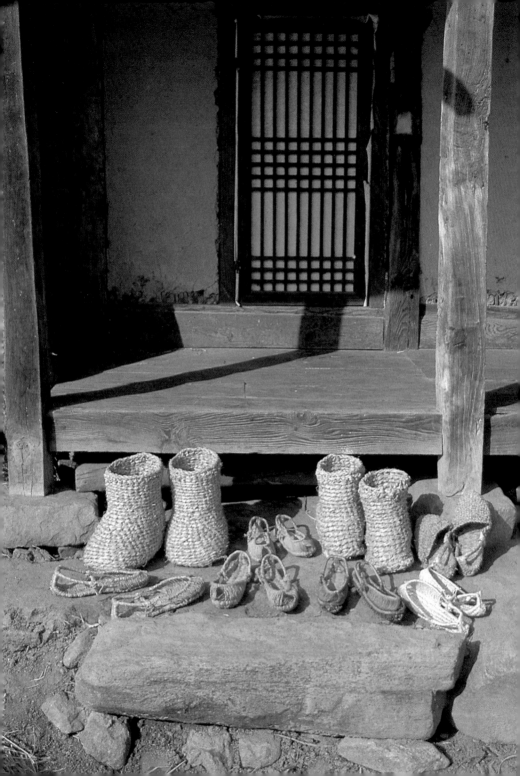

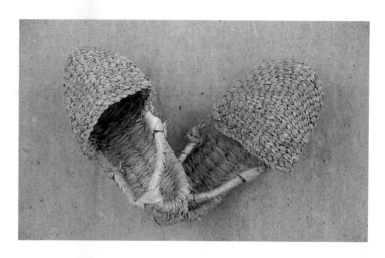

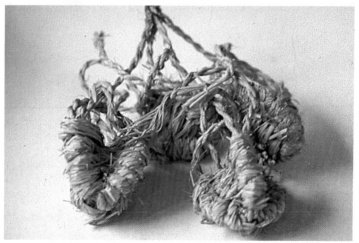

짚신 여러 가지 모양과 다양한 크기의 짚신들이 마루 아래에 놓인 모습에서 마치 한가
 족의 화목함을 보는 것 같다.(왼쪽)
짚덧신 짚신보다는 크기도 훨씬 크고 모양도 특이하다.(오른쪽 위)
쇠짚신 짚신은 사람만 신은 것이 아니라 소에게도 신겼다. 사람들이 신는 것과는 달리
 한 켤레가 네 짝인 것이 특이하다.(오른쪽 아래)

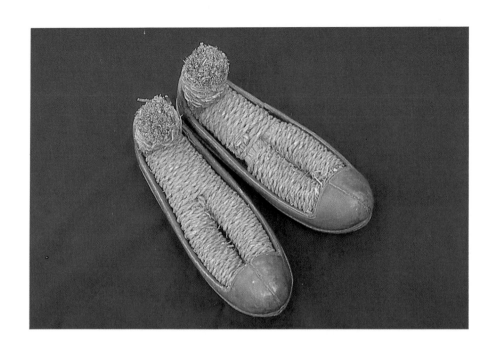

신둘 가죽신이 누축되거나 미끌리는 겟을 막기 위안 싯이나.

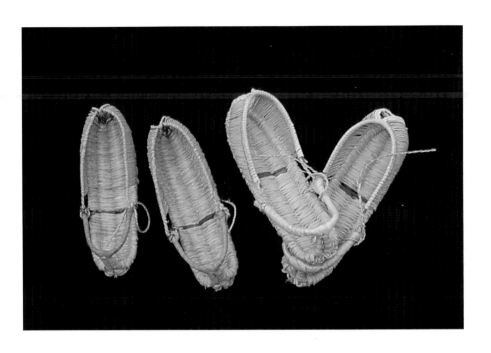

고운신 짚의 속알갱이인 폐기로 엮은 것으로 며느리나 딸을 위해서 예쁜 신을 삼아
　주려 했던 고운 정성이 엿보인다.

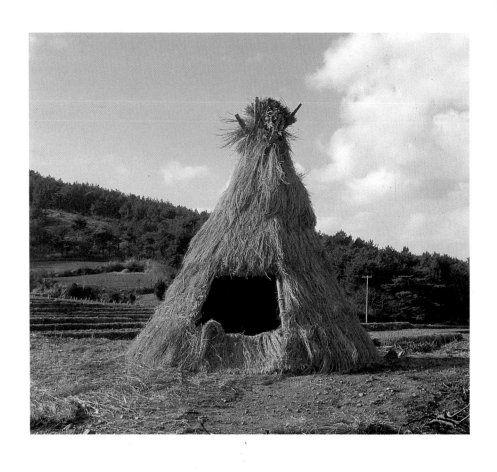

무주고혼의 집　전남 신노 지방에 서릿세를 지내기 위해 세워 놓은 집이다. 서릿세는
음력 1월 14일 무주고혼(無主孤魂)들을 달래기 위해 지내는 제사이다.

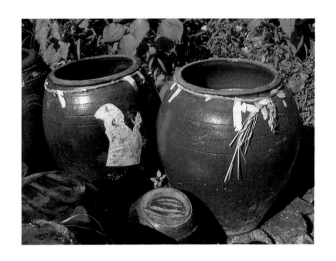

금줄　고창 미륵골에 있는 이 장독에는 좋은 장맛을 내려고 금줄을 치고 창호지로 버섯
　모양을 오려 붙였다.

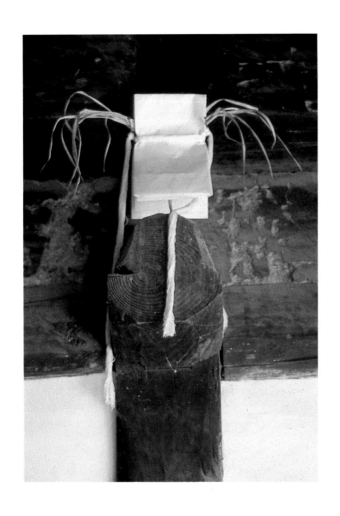

성주 집을 지키는 신인 성주는 대개 그 집 대청에 모시는 게 상례이다. 안동 무실 마을
어느 종가댁의 성주 모셔 놓은 광경이다.

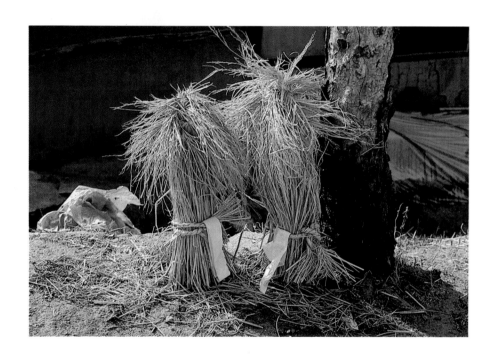

터줏가리 그 집의 복을 지키는 터주신을 모셔놓은 것으로 추수가 끝나면 햇짚으로 정성스럽게 엮어 모시고 고사를 지낸다.

짚문화

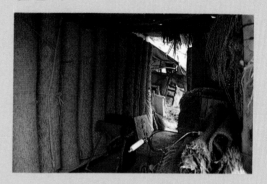

지푸라기 인생

모든 전통 문화 유산이 시간이 갈수록 귀한 대접을 받고 있는 반면 짚은 날이 갈수록 버림받고 잊혀져 가고 있다. 그리고 돌이킬 수 없는 망각의 늪으로 하나씩 둘씩 영원히 사라져 가고 있다.

과연 짚은 그렇게도 하잘것없는 것인가. 우리 문화 유산에서 아무 평가도 못 받고 속절없이 사라져도 상관이 없는 것인가.

짚은 예부터 천대를 받아 왔다.

삶의 허무(虛無)를 가리켜 "지푸라기 같은 인생"이라느니, 가망 없는 짓을 "물에 빠진 사람 지푸라기 잡는 심정 같다"느니 하여 하잘것없음을 나타내었다.

그 이유를 꼬집어 말할 수는 없겠으나, 아마도 가을이면 들 가득 지천으로 널리는 게 짚이고 또 초가집에 이엉 같은 걸 해얹으면 겨울에 사뭇 따습고 아늑하긴 해도 일 년이 안 되어 허망하게 삭아 이듬해에는 다시 새 이엉을 얹어야 하기 때문일 것이다.

게다가 땔감으로도 별 힘이 없고, 견고함이나 질긴 맛이 전혀 없어 기껏 정성들여 엮은 멍석이나 멧방석 같은 것도 혹 게으른 여편네가 비라도 몇 번 맞힐 양이면 공들인 값도 못하고 맥없이

썩어 두엄간에 내던져지기 알맞은 본새일 것이다. 그러나 나는 그렇게 외곬으로만 생각하고 싶지 않다.

짚은 우리 조상들에게 흡사 공기나 물과 같았다고나 할까. 늘 같이 있고 같이 있다는 걸 새삼 깨달아야 할 만큼 겉돌지 않은 짚과 인간과의 밀착된 관계에서 새통스럽게 곱다느니, 밉다느니, 귀하다느니, 천하다는 등의 거리를 두고 보고 평가할 그런 대상이 아니었다는 얘기일 것이다.

삼신짚과 초분

어쨌거나 짚은 우리 조상들과는 너무나 밀접했다.

사람은 태어나면 제일 먼저 짚단 위에 던져졌다. 산모가 진통을 시작하면 시어머니나 친정어머니는 마당에 가려 놓은 짚가리에 가서 안쪽 깊숙히 손을 넣어 가장 싱싱하고 정갈한 짚을 한 뭇 들어다 산모의 산욕(産褥)으로 깔아 주었다.

판소리 「심청전」의 한 대목에 이런 귀절이 있다.

"애고 배야, 애고 허리야. 심봉사 일변 반갑고 일변은 겁을 내어 짚가리 들여 깔고 정화수 받쳐 놓고 좌불안석 급한 마음 순산하기 축수허니,"

이렇게 쓰이는 짚을 일명 삼신짚이라고 했다. 짚 자체에 약간의 신령스러운 의미를 부여하여 산모의 출산을 돕는 힘이 있다고 믿었던 것이다.

그런가 하면 사람이 죽었을 때도 짚과 무관하지 않았다. 5,60년 전까지만 해도 흔했던 초분(草墳)이 짚으로 덮는 것이고, 물론 가난한 사람에게만 해당되는 얘기지만 관을 짜서 정식으로 매장할 수 없는 사람은 거석에다 눌눌 말아 내다 묻는 것이 예사였다. 이렇게

나가는 송장을 충청도 지방에선 '거치 송장'이라고 했다.

또 사는 동안엔 초가집을 짓고 살았고, 종다래끼, 도롱이, 메꾸리, 덕석, 멍석, 삼태기, 망태기 따위의 온갖 민구(民具)는 물론 울타리, 두엄, 심지어 뒷간에서는 화장지 대용으로까지 썼다.

막쓰이는 예술품

필자가 짚 문화에 관심을 갖게 된 것은 지극히 우연한 동기였다. 몇 해 전에 모 학회를 따라 충청북도 충주의 영춘 지방에 갈 기회가 있었다.

베틀재 밑에 10여 호가 옹기종기 모여 사는 작은 마을에 들렀는데 마침 가을걷이가 막 끝나 노란 새 짚으로 지붕들을 해얹어 파랗게 갠 가을 하늘 밑에 마을은 흡사 갓 단장한 고운 새색씨처럼 산뜻했다.

그런데 지붕뿐만이 아니라 볏뭇, 수수뭇, 차곡차곡 쌓아 놓은 낟가리, 토종 벌통에 씌운 주저리, 김장 둥주리, 하다못해 누에를 키우는 잠박, 잠석에 이르기까지 어쩌면 그리도 솜씨 있게 꼬고 틀어 올리고 매듭을 지었는지 한참 동안 넋을 잃고 도취하지 않을 수 없었다. 그건 매우 뛰어난 솜씨였고 나무랄 데 없는 예술품이었다.

마을에서 마침 낫꽂이를 만들고 있는 할아버지와 만날 수 있었다. 칠순이 넘어 보였으나 구릿빛으로 건장한 그 할아버지는 낯선 서울 여자가 유심히 들여다보자 잠시 어색한 표정을 지었으나 곧 묻는 말에 심상히 대꾸해 주었다.

"할아버지, 그게 뭐지요?"

"이거 낫꽂이여, 낫꽂이. 이제 벼도 다 거두어들이고 했으니께 낫 간수를 해야지."

"그거 뭐 서부렁해서 몇 번 꽂으면 금방 망가질 것 같네요."

필자가 좀 불공스러운 말투로 물었는데도 할아버지는 내색없이 부드럽게 대꾸해 주었다.

"망가지면 버리고 또 만들지 어쩌여."

짚을 두 손으로 한 움큼 움켜 쥐고 아랫도리를 단단히 묶은 다음 까뒤집으면 뭉툭한 몽둥이 모양이 된다. 그것을 잘 쓰다듬어내려 모아 쥔 다음, 중간쯤에서부터 다 큰 처녀 소담한 뒷머리 땋듯이 찬찬히 땋아 내린 다음 끝마무리를 하면 훌륭한 낫꽂이가 된다고 하였다.

"이렇게 해서 벽에 걸어 놓고 낫을 꽂아 놓는 거여. 꽂아 놔야지 어쩔 거여. 아이들이랑 다니다 밟으면 다치니께."

짚 문화의 뿌리는 아득히 기원전으로 올라간다. 신석기시대 후기에 피 또는 조가 생산되었고, 청동기 전기에는 이미 벼농사가, 그리고 이보다 조금 늦게 기장, 수수, 콩, 팥 따위가 재배되었다. 특히 벼농사는 기원전 1세기말경에 남부 지방에서 이미 일반화되었고 중부 지방에도 기원후 1세기초 이상을 거슬러 올라가진 않는다.

짚이라고 하면 일반적으로 볏짚을 연상하기 쉬우나 사실은 모든 알곡의 이삭을 떨어 낸 줄기를 통칭하여 말한다. 밀짚, 보릿짚 등이 그러하다. 그러나 뭐니뭐니해도 볏짚이 가장 널리 쓰였고 또 사랑을 받아 왔던 것 같다. 우선 흔하다는 게 이점(利點)이 되었다. 밀짚이나 보릿짚처럼 뻣뻣하지 않고 부드러워 무얼 만들기에도 적합하다는 게 이유였을 것이다.

흔하디 흔한 재료

곡초(穀草)라는 말이 있다. 우리말 사전에 보면 온갖 곡물의 이삭

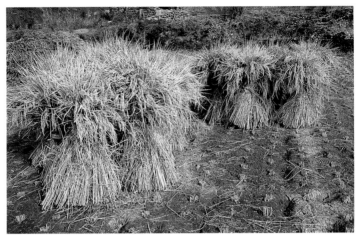
벼를 말리기 위해 세워 놓은 볏단

을 훑어 낸 줄기라고 돼 있지만, 실제로 시골에 나가 노인들에게 물어 보면 곡초는 볏짚만을 가리키는 말이라고 고집을 세운다. 그만큼 모든 곡초를 대표하는 것은 볏짚이라는 얘기이다.

그러나 벼가 반드시 어느 곳에서나 다 흔했던 건 아니다. 김제 만경 평야 같은 곳이야 사방에 널린 게 짚이었겠지만 강원도 산간에 사는 화전민이나 논농사가 흔하지 않은 바닷가 사람들에겐 볏짚은 꽤 귀한 물건에 속했을 것이다.

그래서 그런지 여러 지역을 다녀 보면 짚에다 싸리껍질, 칡껍질, 왕골속, 모시껍질, 빼아리, 끄량, 띠풀, 부들, 자오라기 따위로 여러 가지 무늬와 줄을 넣어 섞어 짠 민구를 심심치 않게 발견할 수가 있다.

물론 그런 것들이 가진 독특한 재질이나 색을 이용하자는 데 목적이 아주 없었던 건 아니다. 그러나 볏짚이 흔한 곳에서 대개가 볏짚 일색이었던 것과는 달리 다양하고 광범위하게 재질과 색깔의 특성을 살려 썼던 것을 발견할 수가 있다.

가령, 비 올 때 쓰는 도롱이 하나만 보아도 그렇다. 경기도 김포 지역에선 주로 줄기가 굵은 부들로 만들어 썼다. 짚으로는 안 만들어 쓰냐고 물었더니 내게 그 부들 도롱이를 보여 준 노인은 짚으로도 만들 수는 있으나 비가 새서 못 쓴다고 했다. 그런가 하면 제주도에서는 주로 새(띠, 억새풀의 총칭)로 만들어 썼다.

언젠가 들은 얘기다. 산간에 사는 아낙네들은 길을 가다가도 볏짚을 보면 그것이 비록 한 옴큼밖에 안 되는 작은 분량일지라도 소중히 챙겨 들고 간다 했다.

그 짚의 노란빛과 왕골 속의 흰빛과 싸리껍질이나 칡껍질의 거무튀튀한 갈색을 잘 어우르게 짜면 기막힌 기물이 하나 되는데 어찌 소홀히 지나칠 수 있겠는가.

그래서 짚을 연구하다 보면 볏짚 이외의 다른 곡초는 물론 흔하디 흔하고 천하디 천한 갖가지 풀들, 싸리, 부들, 새, 끄량, 칡, 왕골 같은 것들이 흡사 고구마나 감자를 캐 낼 때처럼 한 줄기에 주루룩 딸려 나오기 마련이다.

짚 문화의 주인

그럼 도대체 이런 짚 문화는 누가 형성하여 왔는가.

짚 문화 형성의 주인공은 도대체 어떤 사람들이었을까.

생각해 볼 필요가 있다. 왜냐하면 이 해명이 짚 문화의 특성을 설명해 주는 가장 중요한 열쇠일 것이기 때문이다.

역사 속에서 짚 문화는 이른바 아랫것들의 일이었다고 하는 것이 타당할 것이다.

우선 짚 문화는 초가집이 아니면 어울리지 않았다. 짚 제품의 어떤 것도 그 거칠고 싱글고 깨끗하지 않은 특성으로 해서 깔끔하고

정갈히 다듬어진 기와집 대 높은 양반집에는 몸 붙일 곳이 없었다. 그래서 그들은 대개 나무로 깎아 만든 목기류나 선비들의 서책을 뜯어 꼬아 만든 노엮게류, 자기류, 기껏 양보하여 옹기류를 사용하여 왔다.

하기야 더러 광 구석이나 헛간 구석에 하나둘 굴러 다니는 것이 없지야 않았지만 그것들은 전부 그 집에 살고 있는 노비들의 손에서 만 쓰여졌지 양반들의 애용물은 되질 못했다.

시골에 가면 지금도 꽤 잘 사는 기와집에 더러 짚 제품들이 있다. 주인에게 이건 누가 만든 거냐고 물으면 으레 아주 오래 전에 데리고 있던 머슴이 만들어 놓고 간 것이라고 대답하기 일쑤다.

대개는 농사 짓는 농민들이 직접 만들어 썼다. 짚 제품의 태반이 그 재질의 특성으로 해서 농구류(農具類)로밖에 쓰일 수 없는 것이기 때문에, 그리고 농사를 지으려면 절대로 없어서는 안 되는 것들이었기에 자연히 몇 가지 손놀림만으로 겨울밤 한가한 사랑방에 모여 앉아 전승이 되었다. 따라서 별로 힘 안 들이고도, 또 별 재능이 없어도 자연스럽게 이어져 내려온 것이다.

지금은 그렇지 않지만 옛날엔 농군치고 멍석이나 미거리, 멧방석 같은 것을 만들 줄 모르는 사람은 거의 없었다. 그건 마치 농사의 한 부분과 같아서 농군들에겐 필수적인 작업이었던 것이다.

이런 까닭으로 해서 짚 제품에는 장이가 따로 없었다.

민화(民畫)나 도자기 같은 것이 그 뛰어난 예술성에도 불구하고 그것을 만든 사람의 이름이 전해 내려오지 않는 것이 문제가 되고 있지만, 그렇다고 해도 그것들은 어느 정도의 재능과 숙련된 기술이 없이는 제작이 도저히 불가능하고 또 일정한 제작 장소가 필수 조건이 되었다. 다시 말해 짚공예처럼 철저하게 장이가 없이 일반적일 수는 없었다는 얘기다

짚 제품은 누구나 아무 곳에서나 만들 수 있었다. 그래서 구태여

누가 만들어 누구에게 팔거나 줄 필요가 없었다. 이건 다시 말해 짚 제품은 철저히 감상안(鑑賞眼)을 의식하지 않고 만들어졌다는 특징을 얘기한다.

더러 이 동네 저 동네 다니며 밥술이나 얻어 먹고 짚신을 삼아 준 사람들이 있긴 했던 모양이다. 짚신은 양반님네들도 신던 것이니까 먼길 떠날 차비를 하거나 오래 두고 신을 요량이면 이런 사람을 불러 가족 수대로 몇 켤레씩 만들어 달라고 했던 것 같다.

그러나 그 외 태반이 자급자족이었고 솜씨 있는 사람은 아름답게 무딘 사람은 투박하게 만들어 썼던 것이다.

이런 자유로운 제작 형식은 당연히 매우 자유분방한 형태의 다양성을 가져왔다. 한 마디로 우리 조상의 창의성이 아무 제한없이 광범위하게 나타난 것이 바로 짚 제품이라는 얘기다.

서민 생활과 짚 제품

짚신

짚을 이용한 가장 빼어난 공예품으로는 뭐니뭐니해도 역시 짚신을 꼽지 않을 수 없다. 문헌으로 확인할 수 있는 것만으로도 약 2천여 년 전 마한(馬韓)시대까지 거슬러 올라가니 짚신의 역사가 어떤가 가히 짐작할 수 있다.

신라시대 유물로 남아 있는 짚신 모양의 이형토기(異形土器)를 보면 최근까지 흔하던 짚신과 별로 다름이 없다. 8백여 년 전, 중국 송나라 사신 서긍(徐兢)이 쓴 「고려도경(高麗圖經)」에도 남녀노소 구별 없이 가장 보편적으로 신은 것이 짚신으로 나타나 있는 것으로 보아 우리나라에서는 짚신이 아주 오래전부터 일반화되었음을 알 수 있다.

고구려, 신라, 백제의 삼국 중 고구려는 논농사가 가장 늦게 시작된 고장인 데다 산이 많아 수렵에 의한 짐승 가죽의 수급이 매우 용이했던 탓으로 일찍부터 가죽신이 발달했다.

신라가 삼국을 통일한 이후 가죽신이 차츰 남쪽으로 내려오면서

짚신과 가죽신의 계급적 차별이 생겨, 급기야 서민들에게는 짚신 이외의 다른 신을 신을 수 없게 하는 제도까지 마련되었고, 역사상 명확히 구획이 지어진 이런 법의 제재하에서 짚신은 그 공예성의 아름다움을 한껏 더했던 것으로 여겨진다.

짚신밖에 신을 수 없는 사람들이 어떻게 하면 더 아름다운 신을 신을 수 있을까 하는 갈망에서 궁리되고 다듬어진 짚신의 아름다움은, 그래서 어느 공예품도 쉽게 따라올 수 없는 미의 극치를 이루었던 것이다.

짚은 생활 주변에서 얼마든지 쉽게 얻어지는 소재이다. 발로 밟아 두엄자리에 던지면 썩은 거름밖에 안 되고, 아궁이에 넣으면 쉽게 한 줌 재가 되는 보잘것없는 짚에서 최고의 아름다움을 추출해 낸 우리 조상들의 솜씨는 가히 거무튀튀한 돌에서 반짝이는 금을 제련해 내는 솜씨에 비길 바가 아니라고 할 수 있다.

처음, 짚만을 써서 네 날로 엉성하게 짜 신던 짚신은 차츰 치장을 더하기 위해 왕골, 부들 따위를 이용하여 '왕골총백'이니 '부들총백'이니 하는 섬세하고 고운 신발을 삼게 되었고, 나중에는 삼이니 닥, 청올치, 백지까지를 동원, 여섯 날 바닥의 훨씬 고급스럽고 세련된 미투리라는 것을 만들었다.

사랑스러운 며느리나 딸에게는 앙징맞고 예쁜 신을 삼아 주고 싶었으리라. 이런 신은 '고운신'이라 했고 남자들이 신는 투박하고 거친 신은 '막치기'라고 했다. 구태여 왕골, 부들, 닥 같은 걸 섞지 않더라도 짚의 겉껍질을 다 벗겨 내고 통통하고 매끈한 홰기만을 빼내어 곱게 꼬아 총을 박아 파란색 빨간색 물감을 들인 짚을 바닥에 살짝 곁들인 다음, 가는 새끼로 갱기를 두른 짚신은 누가 보아도 짚으로 만든 것이라고는 도저히 믿어지지 않을 정도로 화려하다.

미투리가 나오기 시작하면서 여기에도 또 약간의 차별이 생겨, 관아의 아전이나 몰락한 양반님네들은 미투리만을 신고 짚신은

철저히 백성들의 차지가 되었다. 백성들이야 짚신쯤은 웬만하면 자기 손으로 삼아 신을 수 있었지만, 그렇지 못한 양반들을 위해서는 짚신 할아범이라는 존재가 따로 있었던 모양이다.

짚 제품의 어떠한 것도 상거래가 이루어진 것은 거의 없었다고 할 수 있다. 그러나 짚신만은, 그것을 구태여 상거래라고까지 표현해 어떨는지 미심쩍긴 하지만 다소의 상업성을 띤 거래 다시 말해 며칠 그 집에 묵으면서 밥이나 옷가지를 얻으며 필요한 만큼의 짚신을 삼아 주던 사람들이 있었던 것이다.

짚신은 서민들이 사용하는 신발이었지만 때와 장소에 따라서는 여러 가지 다른 형태와 이름으로 응용되기도 하였다.

상제가 상을 당하면 '엄짚신'이라는 것을 만들어 신었다. 모양이 특히 다른 것은 아니나 일상복을 벗고 상복을 입듯 상중에 신는 신발을 일컬어 '엄짚신' 또는 '엄짚세기'라고 하였던 것이다.

눈이 많이 쌓인 산길에선 물푸레나무의 가지를 둥글게 휘어 새끼와 짚으로 친친 감아 만든 '설피'를 신었고 미끄러운 길에선 '둥구미신'이라는 것을 만들어 신었다.

둥구미란 바닥을 둥글게 엮고 울을 곧바로 높이 올려 엮은, 어느 고장에서나 가장 널리 쓰이던 그릇의 일종이다. 어째서 신에 둥구미란 이름이 붙게 되었는지 그 이유는 딱히 알 수 없지만 아마 둥구미처럼 울을 높여 깊숙히 짜기 때문이 아니었나 생각된다.

쇠짚신

소에게도 짚신을 신겼다는 얘기는 짚 조사를 다니면서 별로 어렵지 않게 여러 곳에서 들을 수 있었다. 그러나 막상 쇠짚신을 삼을 줄 아는 사람을 찾으려니 그건 그렇게 쉬운 일이 아니었다.

지금은 소를 팔거나 도살장으로 운반할 때 거의가 차량을 동원하지만 전엔 육로로 걸리어 끌고 다녔다. 오뉴월 땡볕이 내리쬐는 불 같은 모랫길, 눈 덮인 미끄러운 언덕길, 다글다글 구르는 자갈길을 서너 마리 혹은 여남은 마리씩 쭉 꿰어 끌고 이 장 저 장 옮겨다녀야 했던 소장수들은 하루에도 수십 리씩 걸어야 하는 소의 고충을 덜어 주기 위해 어디에고 자리잡고 잠시 쉬는 틈만 생기면 쇠짚신을 삼는 게 일이었다 한다.

고맙게도 나에게 쇠짚신을 삼아 준 분은 전라남도 함평군 월야면에 사는 장주경 씨였다. 나이는 이제 쉰셋밖에 안 된다고 했으나 어려운 살림에 겉늙어 예순이 다 돼 보이던 장주경 씨는 한쪽 서까래가 잔뜩 내려앉아 흡사 꼬리가 축 처진 눈을 연상시키는 작은 초가집 툇마루에 앉아 이웃 노인과 낮부터 술추렴을 하고 있었다.

우리가 찾아간 용건을 얘기하자 장주경 씨는 별로 망설이는 기색도 없이 선선히 응낙해 주었다. 우린 쇠짚신 한 켤레를 구하기 위해 꽤 오랫동안 경 읽듯 읊고 다녔기 때문에 장주경 씨의 시원한 대답에 갑자기 맥이 탁 풀리는 기분이었다.

장주경 씨는 본인이 굳이 밝히려 하지 않아 확인할 수는 없었지만 어쩌면 전에 오랫동안 소장수를 하지 않았나 싶을 정도로 쇠짚신 삼는 솜씨가 아주 능숙하고 뛰어났다. 손바닥에 침을 탁탁 뱉아 새끼를 석석 비벼 꼬더니 두 발을 앞으로 내어 모둠발을 만들고, 그 발에 새끼를 한 가닥씩 걸치며 어렵지 않게 네 짝 한 켤레를 거뜬히 삼아 놓았다.

"옛날엔 농사하는 사람두 철 때가 되믄 밤마다 으레껏 쇠신 삼는 게 일이었어. 아, 밭이라도 두어 떼기 가는 날이믄 하루에도 서너 켤레씩 떨어뜨렸응께. 요게 무슨 힘이 있간디. 쇠장시들은 더 말할 것두 읎구. 글씨 쇠장에 앉아 입으론 흥정을 하면서두 손은 연방 짚을 비볐응께."

나는 사람이 신는 신과 달리 한 켤레가 네 짝이어야 하는 것이 새삼 신기해 고개를 돌려 외양간에 선 소를 바라보았다. 소는 막 여물을 먹고 났는지 벽에 등덜미를 비비며 앞발을 탁탁 굴리고 있었다.

저 큰 몸집에 이 작은 짚신이라니.

"고가 좀 높은 건 앞발에 신기고 낮은 건 뒷발에 신겨야 혀."

장주경 씨는 친절하게 일러주었다. 마치 우리가 정말 소에게 신기려고 가져 가기라도 하는 것처럼.

우리 조상님네들은 짚신을 소에게만 신긴 것이 아니라 귀신에게도 신겼다. 지금도 초상이 나면 흔히 밥과 함께 짚신을 문 밖에 내놓는데, 이것은 저승사자가 더 이상 얼씬거리지 말고 새 짚신을 갈아신고 얼른 저승으로 돌아가라는 의미가 담겨 있다.

6,70년 전까지만 해도 함경도 지방에 가면 대문 밖 기둥에 헌 짚신을 매달아 놓은 것을 흔히 볼 수 있었다고 한다. 이것도 역시 잡귀를 물리치기 위한 벽사(辟邪) 행위의 하나였는데, 제주도 무속에서 짚배를 만들어 멀리 띄워 보내는 거나, 대문 밖에 엄나무, 게, 쇠대가리 따위를 걸어 놓은 거나 다 같은 이치이다.

또 마마신(천연두)은 강 남쪽 먼 곳에서 왔으니까 음식을 잘 대접하고 짚신과 의복과 노잣돈을 주면 물러간다고 생각해 흰 종이에 이런 것들을 싸서 행길가나 성황당에 버리기도 했다.

이제 우리는 여기에서 우리 조상들의 이런 행위가 합리적이냐 아니냐, 미신이냐 아니냐를 따질 계제는 아니라고 생각한다. 다만 이런 사실들을 통해 우리 조상들의 삶이 짚신과 얼마나 밀접했는가를 다소나마 엿볼 수 있으면 그것으로 족한 것이다.

멍석

멍석만큼 의미 있는 장(場)이 또 있었을까. 멍석을 아무 때, 아무 곳에서나 펴 놓기만 하면 앉고 눕고 뛸 수 있는 공간이 되었다. 개폐식(開閉式) 주거라고 할까, 멍석을 깔고 차일만 치면 혼례든 환갑잔치든 굿이든 뭣이든 못하는 일이 없었다.

신랑 신부가 상견례를 한 곳도 그곳이고, 무당이 신이 올라 넋두리를 하는 곳도, 정월이 되면 마을 사람들이 모여 윷판을 벌인 곳도 바로 그 위였다.

뿐만 아니라 멍석은 또 민구(民具)의 하나로서도 대단히 중요한 역할을 해왔다. 가을이 되어 농가 마당을 보면 멍석이 있는 대로 동원된 것을 볼 수 있다. 추수한 곡식들을 널어 말리기 위해서이다. 누런 벼, 콩, 팥, 빨간 고추가 널린 풍경은 참으로 탐스럽고 대견하다. 요즘은 멍석이 무겁고 짐스럽다고 해서 젊은 사람들이 더러 나일론 천막으로 대신하기도 한다. 그러나 노인들 말을 들어 보면 나일론은 절대로 멍석만큼 잘 마르지 않는다는 주장이다.

멍석 문화는 차츰 쇠퇴해 가고 있다. 더 이상 만드는 사람이 없고 있는 것도 하루가 다르게 손상되어 가고 있다. 멍석이 없어지면서 그 위에서 행해지던 여러 가지 문화도 흔적없이 사라져 가고 있다.

멍석은 크기기 보통 기로 2미터, 세로 3미터 정도이나 그보다 훨씬 큰 것도 작은 것도 있다. 솜씨를 보면 가늘고 촘촘히 엮은 것이 있는가 하면 굵고 투박하고 남성적으로 엮은 것도 있다.

색깔 있는 헝겊이나 비사리로 상(上) 자 혹은 복(福) 자를 넣은 것, 의미 없이 줄을 두어 가닥 넣은 것 등이 있다. 이것들은 다 장식적인 의미보다는 단순히 이웃집과 바뀌지 않게 하기 위한 표시에 지나지 않는 경우가 많다.

농악(農樂)에 멍석말이라는 것이 있다. 잡이들의 율동이 흡사 멍석을 말았다 풀었다 하는 것과 같다 해서 붙인 이름이다.

그런가 하면 형벌에도 멍석말이라는 것이 있다. 얼마 전까지만 해도 마을에서 나쁜 짓을 한 사람에게는 멍석말이를 하는 풍습이 있었다. 관가에 알릴 만큼 큰 죄는 아니나 그냥 묵인할 수는 없는 죄인이 있으면 마을 어른들이 의논하여 멍석말이 벌을 주었다.

죄인을 멍석에 말아 놓고 동네 사람들이 나뭇가지나 방망이로 태형을 가했는데, 그렇게 하는 이유는 누가 때리는지 알 수 없게 하기 위해서였다. 공동체 삶에서 어떤 개인에 대해 유독한 사감(私感)을 갖지 않게 하기 위한 특별한 배려였으리라. "법은 멀고 주먹은 가깝다"라는 속담이 있는 만큼 이 태형법은 어쩌면 상상보다도 많이 이용했을 가능성이 있다.

추석 무렵이면 멍석은 또 소나 거북의 역할을 하기도 하였다. 소놀이, 거북놀이라는 것이 있었던 것이다.

추석이 되면 어린아이들은 멍석을 뒤집어쓰고 소나 거북의 흉내를 내며 집집이 돌아다녔다. 송편이나 갖가지 음식을 얻기 위해서였는데, 소나 거북은 다 같이 매우 길(吉)한 짐승이었기 때문에 어느 집이고 찾아가면 환영을 받았다.

멍석 말고는 거적과 짚자리가 있다. 거적은 짚을 간격을 띄어서 드문드문 엮은 것인데 엉성해서 멍석과는 다른 용도에 쓰였다. 거적문이라는 말이 있듯이 바람막이로 문에 치기도 했고 하찮은 사람이 죽으면 관 대신 거적말이라고 해서 둘둘 말아 내다 묻기도 했다.

짚자리는 방이나 마당에서 자리로 쓰기 위해 촘촘히 엮은 것이다. 짚으로만 엮기도 하고 부들이나 왕골을 겉에 대고 겹으로 엮기도 했다.

이런 자리는 탄탄하고 아름답고 견고해서 방에 깔거나 잔치 같은 때 상석(上席)으로 쓰기도 하고 배석자리라 해서 정갈히 두고 제사

때만 특별히 꺼내 쓰기도 했다.

씨오쟁이

먹서리와 기능 면에서는 비슷하면서 형태가 한껏 축소된 것으로 씨오쟁이라는 것이 있다. 문헌에 보면 씨오쟁이는 흔히 빈 섬 혹은 작은 섬이라고 풀이되어 있다. 섬 곧 먹서리와 모양은 같으나 손에 간단히 들 수 있게 작고, 걸어 놓을 수 있게 끈이 달려 있는 모양새이다.

그러면 씨오쟁이는 전부 그렇게 네모난 가방 모양의 것만 있었느냐 하면 그건 아니다. 씨오쟁이의 본래 역할이 이듬해 심을 씨앗을 보관하기 위한 것이니까 어떤 모양이 됐건 일단 씨앗을 담아 놓았던 것이면 무엇이나 씨오쟁이라고 보아도 무방하다.

더러는 짚 한 줌을 듬뿍 쥐어 밑둥을 단단히 잡아매고 까뒤집어 우묵하게 한 후 고추, 수수, 조 따위를 이삭째 넣고 잘 추스려 모아 쥐고 위를 비벼 꼬아 걸어 놓기도 하고 한쪽이 트인 삼각주 모양으로 섬 짜듯 엉성하게 짜 씨앗을 넣은 후 짚이나 종이로 봉해 걸어 놓기도 했다.

그러나 일반적으로 가장 널리 쓰인 형태는 역시 문헌에 나타나 있는 대로 네모난 가방 모양의 것이었다. 씨앗을 담은 후 위를 짚으로 덮어 바람이 잘 통하는 마루 기둥이나 들보에 높이 매달아 놓았던 것이다.

「산림경제(山林經濟)」에 보면 이런 대목이 있다.

"무릇 종자가 쭈그러든 것은 나지 않고, 난다 하더라도 견실하지 못하다. 잡된 종자는 곡식의 생육이 일정하지 못하고 곡식을 찧어 보면 줄고 밥을 짓기도 어렵다. 마땅히 빛깔이 순일하고 견실한

잡되지도 쭈글쭈글하지도 않은 것을 가려서 쭉정이는 까불어 버린 다음 물에 넣어 뜨는 것은 버리고 다시 건져 습기가 없어지 도록 충분히 말린다. 이것을 오쟁이(藁篇)에 담아 놓고 시원한 데 간수하거나 집 들보에 높이 매달아 쥐가 먹는 것을 방지한다."

지금 시골에 나가 보면 씨오쟁이는 거의 찾아보기 어렵다. 그러나 몇 개의 격언만은 남아 있어 씨오쟁이에 얽힌 우리 선인들의 삶을 생생히 전해 주고 있다.

"씨오쟁이만은 메고 다닌다."

"대한(大旱) 칠년에도 종자는 어디에 끼어 있었는지 반드시 나와 농사를 지었다."

"굶어 죽어도 씨오쟁이만은 베고 죽어라."

씨오쟁이는 또 거지들이 밥 얻으러 다닐 때 드는 그릇이기도 했다. 그래서 그런지 손이 귀한 집에서 아이의 명을 길게 해주기 위해 오쟁이라는 이름을 붙이기도 했다. '돼지'니 '돌이'니 '개똥이'니 하고 천명(賤名)을 붙여 주는 것과 같은 이치이다.

전라남도 장성군 삼서면에서 만난 김분이 할머니는 자신도 어려서 들은 얘긴데, 전엔 더러 갓난아이가 죽으면 오쟁이에 담아 소나무에 걸쳐 놓았다고 한다. 특히 전염병이 유행할 때 이렇게 했는데, 그것은 병귀(病鬼)에게 시신을 공물(供物)로 바침으로써 더 이상 전염병이 돌지 않도록 하기 위한 예방책이었다.

같은 생각에서 유추됐을 것으로 짐작되는 몇 가지 민속이 최근까지 전해 내려오고 있었다. 가령 열병에 걸리면 짚으로 오쟁이를 만들어 그 속에 조밥을 정성스럽게 지어 담아 나무에 걸쳐 놓으면 낫는다고 믿은 것이라든지, 정월 열나흗날 밤 오쟁이에 모래나 자갈을 담아 나무에 걸쳐 놓으면 그해의 액운이 다 물러간다고 믿었던 것 등이 그것이다.

동전을 얹어 놓은 것은 제웅 가슴에 동전을 넣는 것과 같은 이치

로 액운을 팔기 위한 것이라고도 볼 수 있고 액운을 멀리 보내기 위한 노잣돈의 의미였다고도 볼 수 있다.

다리 위에 놓인 오쟁이와 돈은 대개 그 이튿날 아침 일찍 거지들이 집어 가기 마련이었는데, 그들이 또 그 오쟁이를 들고 다니며 동냥을 했을 것은 너무나 뻔한 일이다.

두트레방석

충청도 이북 지역에서는 두트레방석이라는 것을 많이 만들어 썼다. 짚으로 두께 5 내지 10센티미터, 직경 40 내지 60센티미터가 되게 둥근 모양으로 만드는데 주로 겨울에 김장독을 덮어 놓는 데 쓴다.

김장독을 땅에 묻고 독 뚜껑을 덮은 다음 김치가 얼지 않도록 두트레방석을 그 위에 덮어 준다. 그러면 더러 눈이 와서 쌓여도 독 뚜껑에 쌓인 것과 달리 털어 내기도 좋고 비가 와도 웬만해서는 독에 스며들지 않는다.

언뜻 두트레방석은 겨울에만 쓰인 것으로 생각하기 쉬우나 의외로 용도가 다양했다. 곳간에선 쌀독을 덮기도 하고 환갑 잔치나 혼례식, 장례식 때는 멍석이 모자라면 급한 대로 자리 대용으로 쓰기도 하고 흰 종이를 깔아 음식상 대신으로 즉석 이용하기도 했다.

엮음새는 얼른 보아 그저 짚만 두루뭉수리 뭉쳐 놓은 것 같지만 가장자리를 돌려가며 자세히 살펴보면 그 마무리가 거의 낱낱이 달라서 놀라움을 금할 수 없다.

숱 많은 처녀 머리 땋듯 척척 소담스레 땋아 나간 것이 있는가 하면, 땋긴 땋되 몇 가닥씩을 추스려 한 번씩 비틀어 박은 것이 있

고 한 가닥씩을 촘촘히 수놓듯 엮어 간 것도 있다.

가운데에는 가는 줄을 뚜렷이 살렸는가 하면 또 어떤 것은 가로줄만 또렷이 일정한 간격을 두고 드러내 그 어느 것도 독특한 조화미를 살리지 않은 것이 없다.

두트레방석 하면 짚 제품 중에서는 비교적 공정(工程)이 간단하고 단순하여 농부들도 그리 대단치 않게 여기는 물건이다. 그런데도 그 하나하나의 마무리에 그토록 마음을 써 솜씨를 살린 것을 보면 그 성실성을 능히 짐작할 수 있다.

전남 장성군 삼계면에 사는 이규호 노인은 짚 제품 만드는 솜씨가 아주 탁월했다.

우리가 갔을 때 노인은 마침 출타중이었고 젊은 며느리와 시어머니가 마당에서 거두어들인 곡식들을 갈무리하고 있었다.

한쪽에 쌓아 놓은 낟가리와 함께 깨끗이 정돈된 마당 한구석엔 비닐하우스가 있고 그 안에 펴 놓은 멍석 위에는 고추, 콩, 깨 따위가 널려 있었다.

우리와 같이 얘기하면서도 쉬지 않는 손놀림으로 연방 밤을 털어 담는 망태기며(중부 지방에서 둥구미, 둥구먹, 둥구니, 둥구매기, 봉새기라고 하는 것을 여기서는 망태기라고 했다) 짚소쿠리, 멍석, 달걀 망태, 연장 망태, 멧방석 등 어느 것 하나에도 찬찬하고 꼼꼼한 솜씨가 배어 있지 않은 것이 없었다.

한 시간쯤 있으려니까 이규호 노인이 돌아왔다. 짚 제품 솜씨를 보고 곱상하고 자그마한 노인이려니 상상하고 있었는데 막상 키가 크고 건장한 풍채를 보고는 몹시 의아한 느낌이 들었다.

뛰어난 솜씨를 듣고 멀리서 찾아왔노라고 우리의 방문 용건을 설명하자 노인은 빙그레 웃으며 이것저것 짚 제품들을 내다 보여주었다.

마지막으로 부엌에서 중간 남비 뚜껑만한 방석 두 개를 들고 나왔

다. 높이 약 5센티미터, 직경 약 25센티미터로 불을 때거나 무얼 다듬을 때 깔고 앉기 꼭 알맞은 예쁜 방석이었다.

자세히 보니까 그 엮음새가 하나는 아주 정교하고 찬찬하고 정성이 배어 있는데 다른 하나는 어딘지 좀 거칠고 투박한 게 덜 아름다웠다.

그 차이가 잘 납득이 되지 않아 유심히 들여다보고 있노라니까 노인은 씨익 웃으며, 예쁜 건 며느리 것이고 미운 건 저 늙은 마누라 것이라고 말해 주었다.

우리는 약속이나 한 듯 한쪽 구석에 돌아앉아 일하고 있는 젊은 며느리의 엉덩이를 쳐다보고, 이어 그 얘기에 일부러 험상을 꾸민 시어머니의 눈과 마주치는 순간 다 함께 쿡쿡 웃음을 터뜨렸다.

닭둥우리

서민들의 삶과 밀접한 관계를 맺어 온 짚 제품이 미술사에서 높이 평가받고 있는 어느 것보다도 그 아름다움이 뒤떨어지느냐 하면 그건 아니다. 다만 그 평가의 기준이 문제가 될 뿐이라고 생각한다.

우리는 지금까지 너무 귀족적이고 매끈하며 깔끔하고 희귀한 것에만 지나친 가치와 의미를 부여하여 왔다. "이거 궁중에서 쓰던 거래"라고 하면 사람들의 눈이 금방 휘둥그래지는 것은 물론 그 속에 당대의 뛰어난 솜씨가 남김없이 드러나 있기 때문이기도 하겠지만 한편 특수층의 것이면 무조건 좋게 보아 온 나쁜 버릇 탓도 없다고 말하기 어렵다.

우리는 부귀를 누리는 사람들이 가지고 있는 것이면 무엇이나 무턱대고 부러워하는 경향이 지금도 있다. 그래서 농촌 사람은 도시

사람들이 누리고 있는 문명의 이기를 맹목적으로 부러워하고 도시인들은 그들 속에서도 특수층인 일부 재벌들의 사치, 이탈리아 가구, 프랑스 밍크 코트 따위를 선망하고 있는 것이다.

짚 문화의 중요성은 그래서 오랜 시간의 흐름에도 불구하고 전혀 외래 문화의 영향을 받지 않았다는 데에도 있다. 전통 문화의 어느 분야도 외래 문화의 영향을 아주 떼 놓고 생각하긴 매우 곤란하다. 그러나 짚 문화만큼은 아래로만 아래로만 깔려 순수성을 지켜 왔고 어쩌면 농경 생활이 시작됐을 무렵의 형태를 그대로 유지하고 있다고 생각되는 것조차 적지 않다.

짚 제품의 아름다움은 그 순수성으로 해서 더욱 높이 평가받아야 한다고 생각한다. 어쩌면 거의 무의식 상태에서 툭 튀어 나온 듯싶은 탁월한 형상미(形象美)는 보는 사람으로 하여금 경탄을 금할 수 없게 하는 것이 있다.

저 흔해빠진 닭둥우리 하나만 놓고 보아도 그렇다. 지금은 시골에서도 대량 사육되는 양계장 닭에 의존하지만 옛날엔 생활에 필요한 육류는 거의 자가 사육으로 충당했다.

닭을 키워 달걀을 먹고 병아리를 까고, 그래 속담에서도 얘기하지 않았는가. 사위 오면 씨암탉 잡는다고. 양계장 닭에는 씨암탉이 있을 리 없으니 그 인정도 사라진 풍습이 돼 버리고 말았다.

아무튼 얼마 전까지만 해도 농촌에선 거의 집집이 닭 몇 마리씩은 키우는 것으로 돼 있었다. 그러자니 자연 암탉이 들어가 앉아 알을 품어야 하는 장소가 필요했고 깐 병아리를 키워야 하는 곳이 있어야 했다. 그런가 하면 매일 거두어들이는 달걀을 넣어 놓고 먹어야 하는 바구니 비슷한 게 요긴했다.

그런데 이 닭과 관계되는 몇 가지 기구들이 지방에 따라 각양각색이고 또 솜씨에 따라 천차만별인 것은 매우 흥미롭고도 중요한 일이다.

여러 지방의 닭둥우리를 살펴보노라면 참으로 그 기발하고 대담한 창의성에 깜짝깜짝 놀라지 않을 수 없다. 용마름(용구새) 모양으로 엮고 그 한 쪽씩을 각각 모아 쥔 후 서슴없이 땋아 올려 두 가닥을 모아 묶어 매달아 놓은 것이라든지, 짚을 한 옴큼씩 아무렇게나 덧댄 후 듬성듬성 엮어 얽어맨 형태에는 대담하고 거침없는 마음씨 그리고 여유 있는 심성이 잘 나타나 있다.

그렇다고 한결같이 다 그런 것은 아니다. 어떤 것은 또 그 짜임새라든지 형태가 기막히게 꼼꼼하고 정교하여 닭둥우리 하나에 이토록 많은 정성을 쏟았구나 하는 감탄이 절로 나올 때도 있다.

멱서리

가마니가 나오기 전 곡식을 담아 놓거나 운반하는 데는 '멱서리'라는 것을 썼다. 지방에 따라 '며꾸리' '미거리' '멱쟁이' '멱대기' '쨍멱' 제주도에서는 '멩텡이'라고 불리운 이 짚 제품은 섬과 비슷하나 보다 촘촘하고 탄탄하게 만든 것이다.

엮음새는 멍석이나 둥구미 엮듯이 엮고 크기는 보통 한 가마 이상, 두 가마, 다섯 가마 드는 것까지 있었으며 일일이 말로 되지 않아도 알 수 있도록 대강 용량을 가늠해 만들었다.

경남 진양 지방에 가면 '홍오리'라는 것이 있다. 보통 쌀 한 말 들어가는 둥구미인데 이 지역에선 목재로 된 말을 집집이 갖추어 놓고 쓰지 않고 제작이 간편하고 손쉬운 한 말 들이 둥구미 하나씩을 엮어 놓고 말박같이 쓰고 있는 것을 보았다.

사전에 보면 홍오리는 소멍 곧 소의 주둥이에 씌우는, 새끼로 만든 부리망의 방언이라고 밝히고 있지만 필자가 조사한 바로는 부리망을 이 지방에선 소멍이라고 하고 정작 말로 쓰는 둥구미를

홍오리라고 하고 있었다.

멱서리의 형태는 둥구미 모양으로 밑바닥을 둥글게 짜고 울을 그대로 곧추 높이 엮어 올라간 것이 있는가 하면, 가마니처럼 네모지고 깊게 짜 마주 붙인 것이 있다.

멱서리는 말이나 소 등에 얹어 운반하기에도 좋았지만 특히 곡식을 장기간 보관하는 데는 더없이 안성맞춤이었다. 부숭부숭해서 습기가 차지 않고 바람이 잘 통해 벌레 낄 염려도 없고, 좁은 장소에도 많은 양을 포개 놓을 수 있어 때없이 돌아다니는 쥐만 조심하면 독이나 쌀 뒤주 따위와는 비교도 안 되게 두루두루 편리했다.

또 더러 재주 있는 사람들은 모양을 내서 진짜 독 모양으로 만들기도 했다. 독과 똑같이 배가 불룩하고 아가리를 좁게 오무려서 나무나 혹은 제것의 짚 뚜껑까지 해덮은 것에 햇곡식이라도 방방하게 채워 넣으면 영락없는 쌀독이었다.

터줏가리와 업가리

중부 지방 농가의 뒤꼍이나 장독대에 가보면 지금도 터줏가리 혹은 업가리를 별로 어렵지 않게 볼 수 있다. 작은 단지에 노란 햇벼나 햇콩을 담아 놓고 짚으로 주저리를 해서 씌우는데, 터줏가리는 터주(地主)를 위해 모신 것이고 업가리는 업왕(業王)을 위해 모신 것이다. 터주, 업 외에 성주라는 것이 있다. 가옥을 지키는 가신(家神)의 하나로 대개 안방 문 밖이나 마룻대에 창호지를 접어 걸어 놓는 것으로 신체(神體)를 삼고 있다. 그러나 곳에 따라서는 성주단지라고 해서 멱서리나 독에 햇벼를 담아 마루 한구석에 모셔 놓기도 한다. 지금까지는 이런 터줏가리나 업가리, 성주단지를 단순히 터주, 업, 성주를 위한 것으로만 해석해 왔다. 그러나 필자가 살펴본

바로는 터주, 업, 성주의 관념은 훨씬 후에 첨가된 것이고 원래는 벼에 대한 소박한 신앙 곧 도령신앙(稻靈信仰)의 한 형식이 아니었나 추측된다.

곡식은 인간에겐 생명만큼 소중한 것이다. 고마운 태양이 있어 태양 숭배 사상이 생긴 것처럼 생명만큼 소중한 곡식에 대한 감사의 마음이 이러한 신앙을 낳았을 것이라는 건 짐작하기 과히 어렵지 않은 일이다.

충북 충주시 단월동에 사는 올해 일흔여섯의 임인식 노인은 젊었을 때까지 스무 말 내지 서른 말 들이 쩽먹을 반드시 안방 문 앞 대청마루에 모셔 놓았다고 한다. 이것을 성주섬이라고 했다는데 해마다 햇벼를 타작하면 제일 먼저 이 쩽먹에 가득 채워 놓고 짚으로 잘 덮은 다음 곱게 묶어 놓았다고 한다.

이 쩽먹에 담긴 벼는 특별히 '성주벼'라고 했고 다른 터줏가리나 업가리와 마찬가지로 때 되어 고사를 지내면 떡시루를 반드시 그 앞에 차려 놓았다고 한다. 또 저장한 양식을 다 먹고 마지막으로 이 성주벼를 털어야 할 때는 제일 처음 지은 밥을 반드시 청수와 함께 상에 차려 그 앞에 놓았다가 물렸다고 한다.

제웅

3,4년 전까지만 해도 시골길을 가노라면 산기슭 소나무 밑이나 성황당 부근에 흰 쌀밥이나 짚신짝과 함께 버려진 제웅을 흔히 볼 수 있었다.

제웅을 강화 지방에선 '허애비' 혹은 '허아비'라고 하고 충북 지방에선 '허수아비' 제주도에선 '풀각시'라 한다.

제웅은 제웅 직성(直星)이 든 사람이 그해의 액운(厄運)을 피하

기 위해 짚으로 사람 형태를 만들고 흰 창호지로 얼굴을 씌운 후 눈, 코, 입을 그리고 역시 창호지로 옷 모양을 만들어 입힌 다음 가슴께를 비집고 동전 세 닢을 넣어 음력 정월 열나흗날 밤에 거리나 개천에 내다 버렸다.

동전 세 닢을 넣는 이유를 묻는 필자에게 김포군 월곶면에 사는 이억수 노인은 액운을 가지고 멀리 가라고 노잣돈으로 넣어 주는 거라 하였다.

뿐만 아니라 제웅은 시집 안 가고 죽은 처녀의 관 속에도 넣어 주었다. 시집 장가 안 간 처녀나 총각이 죽으면 원귀가 되어 사람들을 괴롭힌다고 믿었기 때문에 처녀가 죽으면 남자의 살때가 묻어 퀴퀴한 냄새가 나는 옷을 관 속에 넣어 주거나 남자 모양의 제웅을 만들어 같이 묻어 주었다.

짚 허수아비는 무속(巫俗)에서도 여러 가지 형태로 널리 쓰였지만 여기에서는 다만 일반 민가에서 쓰인 제웅만을 소개할 생각이다.

충북 중원군 주덕면 사락리에 사는 박주철 씨의 제웅 만드는 솜씨는 참으로 뛰어났다.

소문을 듣고 박주철 씨를 만나러 갔을 때는 마침 담배를 내는 철이었기 때문에 온 동네가 무척 바빴다. 찾아온 용건을 말하자 박주철 씨는 이 바쁜 철에 무슨 싱거운 소리냐는 듯 어이없는 표정을 지었다.

대체로 시골에 있는 노인들을 만나 짚 이야기를 꺼내면 열이면 열 별로 달가워하지 않는 게 상례다. 우선 그들 자신이 짚 제품은 전혀 하잘것없는 것이라는 인식이 머리에 꽉 박혀 있기 때문이다.

그 천하디 천한 짚공예 연구를 위해 서울서까지 몇 사람이 멀쩡한 여비와 시간을 버려가며 다닌다는 사실이 아무래도 쉽게 납득이 안 되는 모양이었다.

어찌어찌해서 가까스로 설득을 시켜 놓아도 그분들 내심에는 "핑계는 저래도 아마 골동품 같은 걸 보러 다니는 패가 틀림없지" 하고 색안경을 쓰고 보는 눈치가 역력할 때는 온 몸에서 맥이 쑥 빠지는 심정이 된다.

시골에 현지 답사를 나갈 때마다 번번이 느끼는 것은 수십 년째 골동상들의 횡포가 어느 곳을 막론하고 너무 극심했었다는 사실이다. 시골엔 옛것이라고 하는 것은 아무것도 남아 있지 않았다. 심지어 요강, 다듬잇돌, 다리미, 함지박 같은 것까지도.

이건 또 현지 주민들의 몰지각과 무지에도 전혀 책임이 없다고는 할 수 없다. 시골 사람들은 오랫동안 손때 묻고 정든 물건들을 단돈 1, 2천원 기껏해야 돈 만원 정도에 별 생각없이 아무에게나 기꺼이 내주었다.

우리 일행들은 그날 별수없이 그 마을에서 잘 수밖에 없었다. 다행히 이장댁 건넌방이 넓어 하루 저녁 신세를 지며 이장과 합세하

멱둥구미 엮는 과정

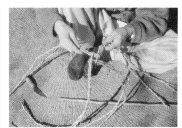
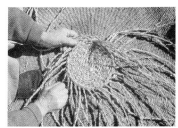

여 설득한 결과 이튿날 아침 일 시작하기 전에 제웅을 만들어 받기로 약속받았다.

그런데 막상 아침에 일어나 보니 박주철 씨는 제웅 만들 생각은 꿈도 꾸지 않고 있었다. 생각이야 물론 하고 있었겠지만 새삼 어줍고 쑥스러운 기분이 들었던 모양이었다.

이러저러한 곡절 끝에 간신히 두 시간 만에 두 개를 만들어 받을 수 있었다. 만드는 손놀림을 옆에서 찬찬히 지켜보니까 익숙하기가 마치 잎담배 묶어 쌓는 솜씨나 진배 없었다. 겸손해 하느라 그랬지 결코 서툴어서 망설인 것이 아님을 우린 새삼 확인할 수 있었다. 머리가 만들어지고 몸통이 형성되고 팔, 다리, 구부린 손가락까지가 너무 사실적이어서 거의 다 돼 갈 무렵에는 섬찟 한 발짝 물러서지는 기분이었다.

어떻게 짚으로 이리도 근사한 것을 만들어 낼 수가 있단 말인가. 누가 짚공예에는 예술성이 없다고 하였는가. 나는 그런 사람이 옆에 있으면 금방 대들기라도 할듯한 심정이었다.

짚의 민속

문헌을 뒤적이다 보면 가끔 "원님 짚둥우리 태운다"라는 말이 나온다. 나는 이 기록을 어떻게든 확인하려고 어느 날 김포군 월곶면에 사는 이억수 노인을 찾아갔다.

이억수 노인을 곧장 찾아간 것이 아니라 짚 조사차 여기저기 탐문한 결과 이억수 노인에게서 처음으로 그 애기를 들었다고 하는 표현이 더 정확할 것이다.

이억수 노인은 한눈에 퍽 온화한 성품의 소유자 같았다. 개펄이 가까운 김포군 일대가 대개 그렇듯 정붙지 않는 거무튀튀하고 파삭한 땅에 키 작고 듬성듬성한 소나무가 밋밋한 언덕배기를 기대듯, 조그만 움막을 짓고 가난하게 살고 있었다.

방 하나 부엌 하나, 그 옆에 턱받침같이 송판을 이어 맞춘 엉성한 마루 한 쪽이 있을 뿐, 헛간 하나 변변치 않은 그 집에선 우리가 바라는 아무것도 발견할 수가 없었다.

우리 일행은 몹시 실망했다. 그도 그럴 것이 그 일대에 마을이 있는 줄 알고 꽤 먼 비포장 도로를 터덜거리며 넘어갔던 것이다.

우리는 녹음기며 카메라를 던지듯 내려 놓고 소나무 밑 마른 잔디

위에 털썩 주저앉았다.

한참 후에 노인이 한 손에 자그마한 바구니를 들고 우리에게 다가왔다. 방 안에 놓고 밤이나 땅콩, 가끔 잎담배 따위를 담았으면 꼭 좋을 성싶은 작은 대접만한 그릇이었다. 만든 지 꽤 오래 된 듯 새까맣게 손때가 묻고 갓 한 편이 닳아 이지러져 있었다.

노인의 말에 의하면 약 40년 전 닥나무를 해다가 껍질을 벗겨 손수 만든 것이라고 했다. 그리고 뜻밖에도 "원님 짚둥우리 태운다"라는 말에 대해 얘기를 해주었다. 마치 우리의 태산 같은 실망을 다소라도 덜어 주려는 듯.

가을 바람이 옆에 가려놓은 마른 옥수수잎을 가끔 와스락와스락 흔들며 지나가고 따스한 햇볕이 내려 비치는 무덤 옆 마른 잔디 위에 앉아 할아버지의 옛 이야기를 듣는 건 참으로 푸근하고 즐거운 일이었다.

이억수 노인의 올해 나이는 일흔아홉 살이라고 했다. 노인이 직접 본 것은 아니고 어려서 어른들한테 들은 얘기라는 데 꽤 생생히 기억하고 있었다.

옛날엔 원님이 정치를 잘못하거나 폭정으로 고을 사람들을 괴롭히면 관가 몰래 고을 사람들끼리 짚을 모아 커다란 짚둥우리를 만들었다고 한다.

짚둥우리의 모양이 어떠했는지 들었느냐고 하니까, 노인은 그것까진 듣지 못했고 사람을 태울 정도면 꽤 크게, 닭둥우리 비슷하게 만들지 않았겠느냐고 대답했다.

짚둥우리가 다 완성되면 고을 사람들은 관가에 쳐들어가 원님을 묶어 태우고 어디 멀리 지경(地境) 밖 숲속이나 산속에 내다버렸다고 한다.

원님은 밤새 살려 달라고 고함을 지르고, 그러면 반드시 누군가가 가서 풀어 주었다는데, 그 원님은 다시는 그 고을의 수령(守令) 노릇

은 할 수 없었다고 한다.

우리는 여기서 무엇보다 짚둥우리를 만들 때 고을 사람들이 짚을 공동으로 염출해 썼다는 데 관심을 기울여야 한다. 정월 보름날 민속 행사의 하나였던 줄다리기의 새끼줄도 고을 사람들의 공동 부담으로 만들었는데, 이것은 짚이 많이 들어서이기도 했지만 그보다는 함께 책임을 진다는 데 더 뜻이 있었을 것이다. 특히 줄다리기의 경우엔 복을 골고루 나누어 갖자는 데 의미가 있었던 것 같다.

그런데 파주군 금촌에 사는 송재두 노인의 말은 앞의 이억수 노인의 말과는 사뭇 달랐다.

올해 아흔 살이라고 하는 송재두 노인은 나이에 비해 퍽 건강하고 기억력이 쇠미해진 흔적이 전혀 보이지 않았다. 송재두 노인은 언뜻 상당히 유복해 보였다. 아늑한 산자락에 꽤 넓은 논밭 전지를 앞에 하고 허름하긴 하나 정갈히 다듬어진 집에서 아들, 며느리의 극진한 효도를 받으며 살고 있었다.

그러나 우리에게 주는 첫인상은 이억수 노인이 온화하고 따뜻했던 것과는 달리 어딘지 엄격하고 차가운 성품을 느끼게 했다.

송재두 노인도 어렸을 때 어른들에게서 들은 얘기라고 했다.

옛날, 고을 수령이 학정을 계속하면 시달리다 못한 고을 사람들은 몰래 모여 짚둥우리를 만들었다고 한다. 다 되면 역시 관가로 쳐들어가 수령을 잡아 짚둥우리에 싣고 네 귀퉁이에 굵은 새끼줄을 걸친 다음, 네 귀퉁이를 일제히 잡아 당기면 수령을 태운 짚둥우리는 자연 공중에 둥실 뜨게 되고, 그러면 흥분한 군중은 일제히 함성을 지르며 그 밑에 불을 질러 수령을 태워 죽였다고 한다.

전혀 상이한 두 노인의 얘기에 우린 잠시 당혹감에 빠지지 않을 수 없었다.

어느 노인의 말이 옳은 것일까.

언뜻, 김포 이억수 노인의 얘기가 유순하고 부드러워 우리다운

듯 여겨지기도 하지만 그렇다고 송재두 노인의 얘기를 전적으로 부정해 버리기엔 어딘가 아쉬운 점이 없지 않다.

우린 뭔가 우리다움을 덮어놓고 유순하고 부드러운 것이라고만 잘못 이해하고 있는 건 아닐까. 조선왕조말의 저 거센 민란(民亂)의 소용돌이에서도 군중은 이억수 노인의 얘기와 같이 부드럽고 유순한 행동만 했을까.

고려해 볼 일이라고 생각했다.

볏가리와 도령신앙

볏가리는 음력 정월 보름에 세웠다가 2월 초하루에 허는 기풍의 례(祈豐儀禮)이다. 볏가리가 언제부터 세워지게 되었는지에 대해서는 학자마다 조금씩 의견이 다르다.

손진태 같은 분은 장승이나 솟대에 비해 훨씬 연대가 떨어진다고 단정지어 말하고 있다. 장승이나 솟대가 마을의 경계 표시인 동시에 수호신 역할을 한 것과 달리, 볏가리는 잠시 한 집안 마당에 세워졌다. 헐리는 것이어서 사적이고 개인적이라는 것이다. 따라서 개인주의, 가족주의가 형성된 훨씬 후대에 비롯된 것이라고 보았다.

그러나 견해에 따라서는 볏가리가 장승이나 솟대와 거의 같은 시기에 시작됐을 것이라고 보는 사람도 없지 않다. 볏가리 행사에 맥맥히 나타나 있는 도령신앙(稻靈信仰)으로 보아 벼가 이 땅에 들어온 기원전 2,3세기경으로까지 거슬러 올라갈 수 있다는 것이다. 우리는 곡신(穀神)이니 농신(農神)이니 하는 말은 흔히 쓴다. 그러나 아직 도령(稻靈) 곧 벼 자체에 대한 신앙이 있었다는 사실에 대해서는 전혀 도외시해 왔다.

볏가리는 햇대 또는 보름대라고도 하고 유지방, 유지뱅이, 오지봉

따위로 지방에 따라 여러 가지로 불리어 왔다.

볏가리라는 말은 벼와 가리다의 복합어로, 벼를 단을 지어 차곡차곡 쌓아 올린 모양을 나타낸 것이다. 짚가리가 짚을, 노적가리가 곡식을 많이 쟁여 놓은 것을 표현한 것과 같다.

볏가리가 벼를 가리어 놓은 것이라는 것은 다음의 사례를 보면 더 잘 알 수 있다.

강계(江界)에서는 볏가리를 여러 개 세워 놓고 그것을 쳐다보며 "애——큰 낟가리외다 / 백석(百石)지기, 천석(千石)지기 / 만석(萬石)지기외다 / 이것은 벼낟가리 / 이것은 콩낟가리 / 이것은 조낟가리외다 / 애——그 집에 농사 참 잘 지었군" 하고 소리질렀는데, 그러면 그해 농사가 잘 된다고 믿었다.

또 김제 농악의 볏가리굿에서는 "노적이야, 노적이야 / 끌어들이자, 노적이야 / 부엉떡새 새끼쳐 / 한 날개를 툭탁 치면 / 수수만석 / 두 날개를 툭탁 치면 / 억수만석" 하고 사설을 늘어놓는다.

우리는 1987년 음력 2월 초하루 충남 서산읍에서 열린다는 볏가리 행사를 찾아갔다. 연락을 받기는 볏가리를 허는 시간이 오전 10시부터 11시 사이가 될 거라고 하였다. 그런데 서산읍에 세워진 세 개 중 하나는 우리가 도착했을 때, 10시 15분 전인데도 이미 헐리고 농악대가 악기를 두드리며 돌아오고 있는 참이었다.

우리는 서둘러 서산읍 동문리 1구로 발길을 돌렸다. 거기도 여기처럼 이미 헐렸으면 새벽 같이 달려간 먼 길이 헛수고가 될 것이기 때문이다. 우리는 볏가리를 헐 동네 사람들이 모여 있다는 마을회관으로 곧장 찾아갔다.

주로 60대이고 50대, 70대도 간혹 섞인 듯한 노인들이 거의 이십여 명 모여 있다가 우리가 들어가자 반갑게 맞아 주었다.

그 고장에서는 볏가리라는 명칭 이외는 전혀 모르고 있었다.

언제부터 세웠느냐고 했더니 옛날옛적부터 해마다 세워 왔노라고

했다. 왜 세우느냐는 물음엔 한 노인이 퉁명스러운 어조로 "왜는 왜, 농사 잘 되라는 거지" 하고 벌컥 무안을 주었다.

꼭대기에 꽂아 놓은 흰 깃발의 의미를 제대로 해명해 주는 노인은 한 분도 없었다. 모든 것이 옛날부터 해 온 그대로일 뿐이라는 대답이었다.

민속 조사에 의하면 경북 연일(延日) 지방에서는 볏가리 위에 풍년(豐年)이라고 쓴 작은 기를 세운다고 하고, 여수(麗水) 지방에서는 팔랑개비를 두세 개 꽂는다고 한다.

또 목화를 꽂는 고장도 있고 풍신제(風神祭)의 형식이긴 하나 역시 여수 지방에서는 흰 종이를 걸어 놓았다가 학생이 쓰면 글씨가 좋아진다는 믿음이 있다고도 한다.

이상의 사례에서 공통되는 것은 어느 것이나 흰색을 썼다는 점이다. 그러면 저 꼭대기의 깃발은 그 자체에 의미가 있는 걸까, 아니면 흰색에 더 뜻이 있는 걸까, 이제 여기서 섣불리 단정하기란 쉬운 일이 아니다.

이야기를 하는 도중 필자는 취재하는 볏가리에는 매우 중요한 부분이 빠져 있다는 것을 알았다. 깃발을 꽂은 상단 부분 곧 짚묶음 속에 오곡(五穀)이 들어 있지 않은 것이다. 노인들 말씀이 4년 전까지만 해도 쌀, 팥, 보리, 수수, 조를 흰 종이에 잘 싸서 명태 한 마리와 함께 짚묶음 속에 넣어 매달았다고 한다. 그 후로 생략해 버렸는데 그 이유는 여러 가지로 번거로웠기 때문이라고 했다.

이분들에게 농사란 이제 전처럼 그렇게 절실하지 않아 보였다. 뿐만 아니라 수리 시설이 발달하고, 예와 달리 많은 농약에 극도로 의존하는 농법(農法)이, 뭔가 막연하기만 하고 비합리적으로 보이는 이런 예축의례(豫祝儀禮)에서 대단한 의미를 찾지 못하게 하고 있는 것 같았다.

지금부터 500여 년 전 연산군 시절, 이자(李耔)가 쓴 「음애일기

(陰厓日記)」를 보면, 그 당시 볏가리에는 이삭이 달린 벼를 그대로 묶어 매달아 놓고 풍년을 기원했다는 기록이 있다. 그 후 250여 년이 지난 정종 때에 와서는 오곡을 목화씨와 함께 짚에 싸서 긴 막대 끝에 매달아 집 옆에 세웠다는 기록이 남아 있다.

이 두 기록으로 우리는 매우 중요한 사실을 짐작할 수 있다.

본래 볏가리는 이름 그대로 벼를 쟁여 놓은 상태를 상징한 것이었다는 것, 따라서 도령(稻靈)을 기원의 대상으로 했던 것이 아닐까 하는 것, 그것이 차츰 세월이 흐르며 여러 가지 잡곡과 심지어 목화까지 곧 농부가 짓는 모든 농작물이 첨가되고 따라서 도령(稻靈)의 개념에서 서서히 일반적이고 광범위한 곡령(穀靈)의 개념으로 바뀐 것이 아닐까 하는 것이다.

한국 민속 연구에 공이 큰 일본인 아끼바 다까시나 송석하 씨는 볏가리가 새와 관계가 깊은 기풍의례라고 말하고 있다.

아끼바 씨가 1935년경 거제도에서 조사한 바에 의하면 볏가리는 새가 머물렀다 가게 하기 위한 것, 또는 심지어 「삼국유사」의 사금갑설(射琴匣說)을 들어 영특한 까마귀 은혜에 보답하기 위해 세우는 것이라는 주민의 주장이 있었다 한다.

그러나 이곳 서산의 농민들은 볏가리는 새와는 전혀 무관한 것이라고 고개를 절레절레 흔들었다.

물론 새가 농사와 밀접한 관계를 가지고 있음은 부인할 수가 없다. 구태여 주몽(朱夢)의 어머니가 주몽에게 보리종자를 갖다주기 위해 비둘기로 현신했다는 전설을 들 것도 없이, 벼의 발생지인 말레이지아 반도에 널리 퍼져 있는 새와 관련된 여러 가지 농점(農占)들, 가령 농부가 화전(火田) 자리를 정하는데 후보지 오른쪽에서 새소리가 들리면 농사를 짓고, 왼쪽에서 들리면 다른 곳을 물색한다는 등, 새가 가진 뛰어난 예시 능력이 농부들에게 새에 대한 일종의 외경심을 불러일으킨 증거는 얼마든지 찾아볼 수 있

는 것이다.

그러나 정월 보름 또는 2월초에 오곡을 짚에 싸는 풍속은 또 다른 의미로 매우 광범위하게 분포되어 있음을 볼 수 있다.

경북 홍해 지방에서는 영동제를 지낸 후 그 떡을 반드시 머슴들에게 먹였다. 또 정월 보름날 오곡밥을 강에 던져 물고기에게 보시하면 그해 오곡이 잘 된다고 하는 지방도 있고 짚이나 김에 오곡밥을 싸서 먹으면 이것을 복(福)쌈이라고 하는데, 역시 그해 오곡이 풍작이 된다고 믿는 고장도 있다.

그렇다면 볏가리에서도 오곡을 짚에 싼다는 데 매우 중요한 뜻이 있는 게 아닐까. 처음엔 벼이삭만 매달리던 것이 후에 오곡으로 바뀌면서 거기에 어디에서 근거했는지는 모르나 복쌈의 개념이 복합되어 오늘과 같은 짚꾸러미가 된 것이 아닐까. 더구나 볏가리의 오곡도 머슴에게 먹이는 것이 주목적이라고 하니 더욱 그렇다는 생각이 든다.

서산의 노인들 말씀으로는 볏가리가 지금은 저렇게 읍내 한복판에 을씨년스럽게 서 있지만 전엔 농사를 많이 짓는 대농가마다 세웠고, 2월 초하루 볏가리 허는 날엔 그 집에서 술과 떡, 과일 같은 것을 푸짐하게 내어 머슴이나 소작인들이 집집마다 다니며 아주 배불리 먹었다고 한다.

그래서 예부터 2월 초하루를 노비일(奴婢日) 또는 아리아드랫날이라고 하였고, 볏가리를 세워 풍작을 기원하면서 동시에 모든 일꾼들에게 그해의 농사가 시작되었음을 알리고 일 년의 노고에 앞서 위로하는 음식을 푸짐하게 냈다는 것은 매우 현명하고 재미있는 풍습이라 아니할 수 없다.

요즘 서산읍에서는 볏가리를 세우는 장소를 노인들이 모여 결정하고 만드는 것도 역시 노인들의 지시에 따라 젊은 사람들이 한다고 한다.

참가하는 데는 특별한 금기 사항, 가령 동제(洞祭)처럼 부정(不淨)한 사람은 안 된다고 하는 따위의 제약은 없고, 경비는 동네 사람이 가가호호 염출하여 마련한다고 하였다.

요즘은 노비나 소작인이라는 개념이 없기 때문에 농민 모두가 동참하여 즐기고, 특히 이장(里長)이 동네를 위해 애쓰니까 이장댁 앞 공터에 세웠다고 하였다.

늘어뜨린 세 가닥은 짚으로 꼰 동아줄이다. 꼬는 방식은 왼새끼를 꼬듯이 하고, 훨씬 굵게 짚의 밑둥을 길게 빼어 흡사 벼이삭을 척척 걸어 놓은 것같이 만든다. 바로 벼 자체를 상징하는 것으로 고장에 따라서는 대나무를 가늘게 쪼개어 백지를 감아 꼬기도 한다. 진주(晋州) 지방 민속을 보면, 정월 보름날 푸른 대나무를 네 쪽 내어 마당 네 귀퉁이에 세우고 그 대나무에 돌아가며 왼새끼를 친다. 새끼줄에 짚과 벼이삭을 늘어뜨리고 대나무 세운 곳에는 황토를 뿌린다.

또 함흥(咸興) 지방에서는 마당에 세운 소나무에 새끼 몇 가닥을 치고 그 새끼줄에 짚으로 만든 여러 가지 곡물의 모형을 늘어뜨려 흡사 오곡이 잘 익어 축축 늘어진 것같이 만들었다고 한다.

이상의 사례로 보아 우리는 서산의 동아줄도 벼이삭이 잘 여물어 흐드러지게 늘어진 모양을 상징한 것이라는 것을 쉽게 짐작할 수 있다. 그러고 보면 삼각형의 그 커다란 형태 전체가 잘 익은 벼이삭을 첩첩이 쌓아 놓은 거대한 볏가리의 모형임을 그 동아줄이 한층 생생히 표현하고 있었다.

11시가 조금 넘자 노인들은 마루로 나와 선반에 얹어 놓았던 전립과 고깔을 내려 쓰고 북, 장구, 징 따위 농악기를 주섬주섬 챙겼다.

커다란 홍화(紅花)가 이마에 달린 전립을 쓰고, 검은 바지저고리에 빨간 조끼를 받쳐 입은 상쇠가 앞장서며 삼색 천이 늘어진 꽹과

리 채를 날렵하게 휘두르자, 이어 농악꾼들이 줄을 지어 농악을 울리며 뒤따랐다. 꽃고깔에 삼색 띠를 두르고 나선 노인들은 마을 회관에서보다 모두 십 년은 젊어 보였다.

길군악을 치며 골목을 빠져 나온 농악대는 2백여 미터 떨어진 볏가리에 오자 대여섯 바퀴 돌며 판굿을 한 판 신나게 벌였다.

그것이 신호이기나 한 듯 이장 지휘하에 마을 청년들이 삼색 과일과 대추, 밤, 삶은 닭이 놓인 젯상과 떡 한 시루, 막걸리 한 동이를 내다 볏가리 앞에 푸짐하게 차려 놓았다. 농악대는 한층 흥겨운 동작으로 그 주위를 서너 바퀴 더 돌았다.

볏가리가 단순한 유감적(類感的) 주술(呪術) 행사에 불과하다고 한다면 그 앞에 제상을 차리고 마을 노인들이 나와 잔을 올리고 차례로 재배를 하는 것은 잘 설명이 되지 않는다.

거기엔 단순히 상징적 모형을 만들어 놓고 그대로 되기를 바라는 주술적 행위 이상의 그 무엇이 형식화된 간단한 절차임에도 불구하고 배제할 수 없는 요소로 보였다. 거기엔 엄연히 신령스러운 존재에 대한 엄숙하고도 깍듯한 의례(儀禮)가 있었다.

그 의례의 대상은 무엇일까. 한 마디로 도령이다 곡령이다라고 하면 혹 어떤 사람은 비약이 아니냐고 할지 모른다. 그러나 벼나 짚에 연관된 여러 가지 다른 민속 행사를 보면 그렇게 말하지 않고서는 도저히 설명이 안 되는 부분이 상당히 많이 있다.

제의가 끝나자 농악꾼들이 농악을 치는 가운데 볏가리 허는 일이 시작되었다.

먼저 말뚝에 묶어 놓은 동아줄부터 돌아가며 풀고 가운데 기둥을 쓰러뜨린 다음 깃대와 말뚝을 다음 해를 위해 간직하고, 동아줄은 주섬주섬 모아 커다란 비닐 부대에 담았다. 동아줄을 담는 이유는 "곡식이 그서럼 가득 사라"는 뜻이라는 것이었다.

부대가 통통하게 차자 한 사람이 번쩍 들어 어깨에 메고 곧장

이장집으로 들어갔다. 그 뒤를 농악꾼들이 뒤따랐다. 이장집 뜰에서 농악꾼들이 지신밟기를 하는 동안 비닐 부대는 마을 사람들에게 들려 이장집 곳간으로 넣어졌다. 모든 절차가 거침없이 일사불란하게 진행되었다.

마당밟기가 끝나자 농악꾼들은 뒤뜰 샘가로 가서 샘굿을 쳤다. "물 줍시오 물 줍시오 / 사향에 물 줍시오 / 뚫어라 뚫어라 / 물구녕을 뚫어라."

채쟁챙챙! 꽹매기, 징, 장구, 북소리에 맞춰 상쇠의 구성진 사설이 늘어졌다. 부엌에 가서는 "눌릅시오 눌릅시오 / 조앙지신 눌릅시오"라고 하며 마당에 다시 돌아와서는 "눌릅시오 눌릅시오 / 토지지신 눌릅시오"라고 한다.

지신밟기를 끝내고 이장집에서 나왔을 때는 벌써 동네 사람들이 제상 앞에 겹겹이 둘러서서 술추렴들을 하고 있었다.

하늘은 구름 한 점 없이 트이고 멀리 옥녀봉(玉女峰)의 자태가 꽃다운데, 금년 풍년 축수하는 행사 야무지게 끝냈으니 동네 사람들에게 이제 남은 건 흥겨운 너털웃음뿐인 듯했다.

서울 사람들 쫓아다니며 사진 찍고 묻고 적고 하느라 수고 많았다며, 여자인 필자에게까지 거침없이 손을 잡고 막걸리 대접을 하는 바람에 얼큰히 취한 우리는 좀더 더불어 즐길 시간이 아쉬운 채 다음 일을 위해 떠날 수밖에 없었다. 서산읍 500여 호 주민들, 아니 한국민 전부의 무시 태평, 운수 대통, 부귀 영화, 남북 통일을 빌며.

당산제
전북 고창 지방에서 정월
보름날 오거리 당산제를
지내는 광경이다.

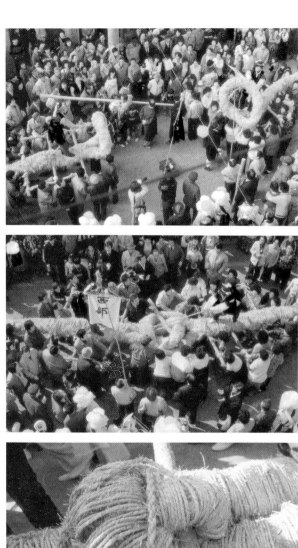

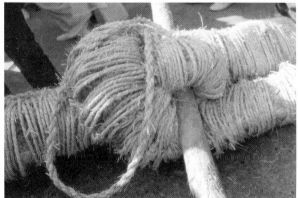

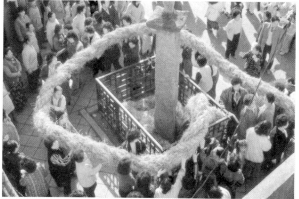

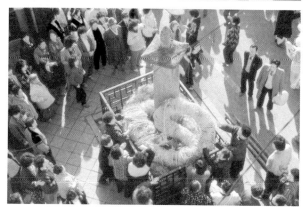

제주도의 초고 문화

제주도는 짚 문화라기보다는 초고(草藁) 문화라고 하는 편이
더 적합할 듯하다. 논농사가 흔하지 않아서일까, 우선 저 제주도
특유의 초가지붕이 모두 새이고, 바닥에 까는 초석이나 뜸 따위의
재료가 많이 드는 것들은 대개가 새로 되어 있다.

제주도에서 쓰는 새는 억새 종류이긴 하나 약간 연하고 한라산
산자락에 흔하게 널려 있어 구하기가 아주 쉬운 재료이다.

그렇다고 짚이 전혀 쓰이지 않았느냐 하면 그건 아니다. 다만
육지보다는 귀하게 쓰였다는 것뿐이다. 멍석 같은 것도 육지처럼
대형은 흔하지 않고 자그마하게 만들어 썼고 형태는 종다래끼 비슷
하면서 씨오쟁이처럼 씨앗을 담던 씨부개라는 것도 재료를 아껴
살뜰히 짠 솜씨를 엿볼 수 있다.

그 밖에 순비기, 보리짚, 댕댕이덩굴, 신서란 같은 들풀들이 재질
에 따라 광범위하게 이용되었다. 순비기는 바닷가에 흔한 키 작은
관목인데 여름이면 보라색 꽃이 곱게 피어 파란 바닷물과 기막힌
조화를 이룬다.

그 꽃잎을 잘 말려 베개 속에 넣으면 두통이 없고 눈 귀가 밝아지
며 향기가 좋아 많이들 써 왔다고 한다. 마라도 같은 곳에선 지금도
닭둥이를 이 순비기 줄기로 만들어 쓰고 있다고 한다.

명칭도 육지와는 사뭇 다르다. 망태기는 망탱이라고 했고, 멱서리
는 멩텡이, 돗자리는 초석, 닭둥우리는 닭텅에, 새끼는 줄, 삼태기는
골채, 눌, 주젱이, 노람지, 춤 등 모두 생소한 이름이다. 초석은 나무
로 얼레빗같이 만든 새치기라는 것으로 겉잎을 대강 훑어낸 다음
초석틀에 넣어 짰다고 하고, 뜸은 새를 여러 올씩 한꺼번에 매어
가며 역시 새로 꼰 새끼날을 중심으로 엮었다고 한다.

짚의 운명

짚 조사를 하러 시골에 다녀 보면 산업화 물결이 얼마나 큰 위력을 가졌는가를 새삼 생생히 실감할 수 있다. 수천 년 농촌에서 애용돼 오던 각종 민구들이 남김없이 공업 생산 제품으로 바뀌어가고 있다.

가을이면 마당에 펴 놓고 온갖 곡식을 타작하거나 널어 말리던 멍석이나 도래방석은, 시장에 가면 둘둘 말아 쌓아 놓고 파는 흰 바탕에 푸른 줄이 죽죽 쳐진 나일론 천으로 바뀌었고 곡식을 담아 보관하던 종다래끼나 둥구미 따위는 하늘색 또는 분홍색 플라스틱 제품으로 천편일률 통일되어 가고 있다.

그런가 하면 꼭 초즙(草葺)이어야 어울릴 집의 지붕도 행정력의 제재를 받아 사정없이 벗겨지고 양철이나 슬레이트로 교체되어 가고 있다.

달라진 농촌

이제 짚 문화는 누가 어떻게 애석해 하든간에 우리 세대에 와서 그 수천 년 유지되어 온 명맥이 완전히 끊기기에 이르렀다.

그 이유는 무엇일까.

첫째, 볏짚 자체가 옛날의 짚과는 아주 달라져 버렸다. 전에는 벼를 심고 키우는 데 지금처럼 전적으로 기계나 화학 비료에만 의존하지 않았다. 절기나 토질에 맞는 품종을 선택해 정성과 노력을 다 기울여 마치 고사를 지내듯 농사를 지었다.

예를 들어 벼의 내성(耐性)을 키우기 위해 옛사람들은 반드시 큰 독을 뒷마당 한쪽 그늘진 곳에 묻고 한겨울에 오는 눈을 가득 퍼담았다.

객물이 들어가지 않도록 볏짚으로 잘 덮어 보관해 두었다가 봄이 되어 파종할 때면 씨앗을 이 물에 두세 번 담갔다가 널어 말려서 심었다. 이렇게 심은 벼는 추위에도 강하고 웬만한 병충해나 기후의 악조건 따위는 거뜬히 이겨 내고 잘 자랐다.

비료는 물론 전적으로 퇴비를 썼다. 오줌재 섞어 주기, 인분 퍼 주기, 가을초(加乙草)나 누에똥 갈아 주기, 말똥, 소똥, 개똥 넣어 주기 그래서 최근까지도 시골에는 길에 떨어진 쇠똥이나 말똥, 개똥을 주워오기 위해 볏짚으로 만든 개똥망태라는 것이 집집에 하나씩 마련되어 있었다.

이 땅에 사는 사람들이 수천 년 이 땅의 환경에 맞추어 키워 온 이 재래종 벼는 비록 수확 수치(數値)면에서는 다소 떨어져도 쌀에 윤기가 흐르고 질이 매우 좋았다. 따라서 볏짚도 키가 크고 건강하고 노르스름한 게 때깔이 고왔다.

그러나 요즘 나오는 볏짚은 기계와 화학 비료만을 믿고 환경의 조건 따위와는 관계없이 다수확만을 목적으로 개량된 품종이어서

우선 키가 작고 푸석푸석 힘이 없으며 각종 농약에 찌들대로 찌들어 거무튀튀한 게 윤기가 전혀 없다.

둘째, 사람들의 심성(心性)이 전과 아주 달라졌다는 것을 지적하지 않을 수 없다. 요즘 사람들은 뭐든 쉽고 간편하게 되는 것만 좋아하지 끈기 있게 오래 붙들고 해야 하는 일을 아주 싫어한다.

시골 어느 외진 곳엘 가도 이젠 텔레비전이 없는 곳이 없다. 전에는 농번기가 끝나고 한가한 겨울이 되면 밤마다 마을 사람들이 모여 앉아 새끼를 꼬거나 멍석을 트는 일이 중요한 행사 중의 하나였다.

비단 새끼를 꼬거나 멍석을 튼다는 그 성과나 목적만을 위한 것이라기보다는 모여앉아 떠들고 웃고 의논하는 등의 즐거움에 더 의미가 있었던 것이다.

요즘은 대개 특별한 일이 없는 한 마을 사람들이 한 곳에 모여앉는 일은 거의 없다. 동네마다 유선 마이크 시설이 돼 있어 공지사항이 있으면 마을이 떠나가라고 왕왕 떠들어 대는 것도 바로 이 때문이다.

농촌도 이제 저임금 시대가 아니다.

혹 짚 제품을 아주 잘 만드는 노인을 만나 애석한 마음에 왜 그 좋은 솜씨를 썩히느냐고 물으면, 노인은 으레 자식들이 도회지에서 잘 벌어 보내고, 손에 풀기도 없고 또 하루 품삯이면 보기 좋고 쓰기 좋은 플라스틱 그릇 몇 개씩 사올 수 있는데 무엇하려고 젊은 사람들 좋아하지도 않는 걸 궁상맞게 만들고 있겠느냐고 대답하기 일쑤다.

짚의 마음을 어떻게 되살릴까?

짚 문화의 이런 자연적인 멸절 현상은 역사가 몰고 온 어쩔 수

없는 추세로, 어떤 개인이나 몇 사람의 노력 가지고는 도저히 돌이킬 수 없는 것이다.

이제 저 시골 사람들에게 전통 문화의 중요성을 강조해 편리하고도 손쉬운 플라스틱 제품을 버리고 투박하고 무겁고 먼지나고 불편한 짚 제품을 만들어 쓰라고 강요한들 그것이 어떻게 실용될 수 있겠는가.

문화는 멋이나 아름다움만으로 이어지는 것이 아니라 실용과 실리(實利)가 전제되어야 전승이 되는 것이라고 생각한다.

다른 어떤 분야도 그렇겠지만 짚 제품도 솜씨 있는 몇 사람에 의해 더러 부분적인 재현이 이루어질지도 모른다. 그러나 그것은 단순한 옛것의 모방으로서 창의성이 배제된 상업적인 복제에 불과할 뿐 짚 문화의 본질과는 하등 관계가 없는 것이다.

그렇다면 짚 문화의 의미는 어디에서 찾아 내야 하는가. 짚을 연구하는 짚 민속학의 뜻은 어디에 두어야 하는가. 나같은 호사가(好事家) 한둘이 있어 사라져 가는 귀중한 민속재(民俗財)라고 해서 도회지에 옮겨다 놓고 형태미가 어떻고 용도의 합리성이 어떻고 떠들어 대는 것이 과연 어떤 가치를 가진단 말인가.

나는 시골에 나가 조사를 하면서 더러 물건을 수집할 때면 한없는 죄스러움을 느끼곤 한다. 그 민속재는 그것을 창조한 그 고장, 그 사람들과 함께 있을 때라야 비로소 제 빛을 낼 수가 있다. 그 고장, 그 사람들에게서 뚝 떼어 낯선 곳에 갖다 놓고 오로지 민속재로서만 다루어질 때 그것은 이미 뿌리 잃은 죽은 나무가 되고 마는 것이다.

문제는 시골 사람들 자신이 그들의 문화 유산을 아주 하잘것없는 것으로 여기고 스스로 비하하는 데 있다.

언제부터 어떤 경위인지는 잘 알 수 없어도 시골 사람들은 자신의 전통에 대해 뿌리 깊은 콤플렉스를 가지고 있다. 새로운 것은 무엇

이나 신기하고 귀하고 낡고 때묻은 것은 그까짓것 하잘것없는 것으로 여기는 경향이 어디를 가나 팽배해 있다.

더러 마을 고샅길에서 여인들과 만나는 일이 있다. 밭에서 돌아오는지 불그죽죽한 플라스틱 함지박에 채소 따위를 담아 들고 오다가, 한쪽이 해어졌거나 거무튀튀하게 변색된 짚 제품을 들고 있는 나를 발견하곤 으레 신기한 듯 찬찬히 바라보다간 어이없는 표정으로 웃고 지나간다.

아스팔트가 펼쳐지고 새마을 사업이 말끔히 된 동네일수록 들어가 볼 필요조차 없다. 비포장 도로로 한참 가거나 산이 가로막힌 외진 곳에나 가야 더러 귀한 자료를 얻을 수 있다.

어떤 집에서는 하도 지저분해서 작년에 다 불태워 버렸다고, 왜 좀더 일찍 오지 그랬느냐며 안타까워하는 사람도 있었다. 다니다 보면 사라져 가는 속도에 비해 우리의 힘이 너무 미약한 것에 절로 초조해지고 답답해지곤 한다.

무엇이 현실을 이렇게 만들었을까. 무엇이 그들로 하여금 그토록 자신의 것을 우습게 여기게 만들었을까.

여러 가지 이유가 있을 것이다. 일제의 민족 문화 말살 정책도 한몫 거들었을 것이고, 해방 이후 밀어닥친 근대화와 산업화의 물결도 그 큰 몫을 담당했을 것이다.

더구나 70년대 초부터 단행된 새마을운동은 농촌 사람들이 수천 년 아끼고 젖어 살아온 모든 전통적 가치와 의미를 송두리째 뒤엎어 버렸다. 마을길을 닦기 위해 당산나무를 베어 내고 성황당을 부수고 초가집을 양철이나 기와로 바꾸고 낡고 구태의연한 것은 무엇이나 때려 부숴 번쩍거리고 울긋불긋하고 편리한 것으로 바꿔 버렸다.

그 결과 농촌의 경제 사정은 확실히 좋아졌다. 정책 입안자들이 입버릇처럼 떠들어 온 것처럼 농촌엔 이제 보릿고개니 춘궁기니 하는 말은 사라진 지 오래다. 웬만한 집엔 델레비전과 냉장고기

다 갖추어졌다. 3,40년 전의 저 헐벗고 굶주린 모습은 찾아볼래야 찾아보기 어렵다.

그러나 농촌은 지금 전의 그 어느 시대보다도 심각한 무력증과 상실증에 빠져 허덕이고 있다. 산업화 정책, 새마을운동이 농촌 주민들의 자발적인 창조 의지에 의한 것이 아니라 위에서의 일방통행적인 강압적이고 통제적인 방식이었는 데다가 도시와 농촌의 소득 격차, 농촌내에서의 빈부 격차가 날이 갈수록 심화되는 데서 오는 여러 가지 후유증으로 농촌은 돌이키기 어려운 중증(重症) 상태에 놓여 있다.

옛것의 가치는 모두 잃어버린 데다가 새로운 창조 의욕은 억압되고 봉쇄되어 버렸다. 살기는 나아졌다고 하나 빈부의 심한 격차는 더한 불평, 불만, 불행감을 불러일으켜 없는 자들은 한층 더한 무력감과 패배 의식에 사로잡히게 되었다.

공판장이나 마을 구멍가게에 두 홉 들이 소주병은 거의 찾아보기 어렵다. 대부분이 됫병 들이 소주를 즐비하게 늘어놓고, 옛날 막걸리 마시던 본새로 사발에 따라 들이킨 농부들은 대낮부터 벌건 얼굴로 비틀대며 다닌다.

가난한 집에 들어가 보면 살림이라곤 아무것도 없다. 먼지만 쌓인 곳간, 을씨년스러운 마당 등 정붙이고 사는 집다운 구석이라고는 전혀 찾아볼 수가 없다.

저 창의성 높고 정서적이고 주체성이 강하고 생기 넘치는 짚 문화의 창조자들이 어쩌다 저렇게까지 되어 버렸는가. 바라보면 절로 가슴 속에 뜨거운 것이 밀고 올라온다.

오늘 우리가 사라져 가는 짚 문화에 관심을 가지는 것이 만일 태반의 전통 문화 유산이 그랬듯이 콘크리트 박물관 유리장 안에 넣어 두고 감상적(感傷的)인 회고 취미나 만족시키기 위함이라면, 또 상업주의에 값싸게 팔아 넘겨 타락시키는 쓰잘데없는 일에 끝난

다면 그건 아무런 가치도 의미도 없다.

앞에서도 얘기한 대로 짚 문화는 그것을 창조한 고장, 그 사람들에게 되돌아 갈 때 비로소 그 빛을 다하는 것이다.

이제 비록 그 형태의 재현으로 다시 실용화될 가능성은 아주 없어졌다 하더라도 그 속에 맥박치는 산 전통, 정신적 의미는 반드시 그들 속에 되돌아가야 하는 것이다.

그 되돌아가는 방법이 어떤 것이어야 하는지, 그것에 대해서는 필자도 잘 모른다. 그러나 우리의 짚 문화에 대한 관심이나 연구가 그것과 연결되지 않는다면 아무런 의미도 가치도 없다는 것은 너무나 자명한 일이다.

빛깔있는 책들 101-1

짚문화

글	─인병선
사진	─인병선
발행인	─장세우
발행처	─주식회사 대원사
주간	─박찬중
편집	─김한주, 조은정, 표명희
미술	─김병호, 김은하, 최윤정,
	한진
전산사식	─김정숙, 육세림, 이규헌

첫판 1쇄 ─1989년 5월 15일 발행
첫판 9쇄 ─2006년 3월 30일 발행

주식회사 대원사
우편번호/140-901
서울 용산구 후암동 358-17
전화번호/(02) 757-6717~9
팩시밀리/(02) 775-8043
등록번호/제 3-191호
http://www.daewonsa.co.kr

이 책에 실린 글과 그림은, 글로 적힌
저자와 주식회사 대원사의 동의가 없
이는 아무도 이용하실 수 없습니다.

잘못된 책은 책방에서 바꿔 드립니다.

₩ 값 13,000원

Daewonsa Publishing Co., Ltd.
Printed in Korea(1989)

ISBN 89-369-0001-3 00600

빛깔있는 책들